速寫
基礎入門

飛樂鳥工作室 著

楓書坊

速寫基礎入門

出　　　版／楓書坊文化出版社
地　　　址／新北市板橋區信義路163巷3號10樓
郵政劃撥／19907596　楓書坊文化出版社
網　　　址／www.maplebook.com.tw
電　　　話／02-2957-6096
傳　　　真／02-2957-6435
作　　　者／飛樂鳥工作室
港澳經銷／泛華發行代理有限公司
定　　　價／320元
初版日期／2022年12月

國家圖書館出版品預行編目資料

速寫基礎入門 / 飛樂鳥工作室作. -- 初版
. -- 新北市：楓書坊文化出版社, 2022.12
面；　公分

ISBN 978-986-377-808-0 (平裝)

1. 素描　2. 繪畫技法

947.16　　　　　　　　111012295

前 言 P r e f a c e

 速寫繪畫是一種感受生活、快速記錄生活的作畫方式，是訓練繪畫基礎的一個重要階段；同時速寫相對簡單，零基礎的讀者也能快速上手。

 目前在大眾的認知中速寫是較為專業的，市面上充斥著針對考試的速寫技法書。本書是為零基礎的讀者設計的，更加形象地幫助讀者理解繪畫的概念，建立一套專屬於繪畫的觀察和表現方式。全書以通俗易懂的方式講解基本的繪畫方法和原理，並對細節進行展開、深入講解。從單點出發，結合好看、實用的案例，從各個角度反覆論證一個基礎原理，提出注意要點，讓讀者能準確、直觀地理解一個物品是怎樣一步一步畫出來的。

 這樣一本以簡單、基礎為方針的速寫繪畫書，讓不會畫畫的人也能輕鬆上手。還等什麼呢，趕快拿起畫筆跟著本書一起畫速寫吧！

<div align="right">飛樂鳥工作室</div>

目 錄

Part 1　認　識　速　寫

Part 2　觀　察　方　法

Part 3 線 的 運 用

Part 4 畫身邊的靜物

Part 5 畫周圍的風景

附錄：新手問答

Part 1

認　識　速　寫

從本章開始將引領讀者進入速寫的學習，教大家認識什麼是速寫，以及速寫的作用，並為初學者介紹各種速寫工具。

1.1 畫速寫

這一小節將通過對速寫的介紹，讓讀者認識速寫對繪畫的幫助；而簡單、快速的速寫，能讓初學者更容易地上手。

什麼是速寫

在傳統的美術學習中，速寫是門必學的美術科目，屬於一種獨立的藝術表現形式。下面將介紹速寫的三個特點，讓大家對速寫有一定的瞭解。

有倒數概念的快速繪畫

字面意義上的速寫，就是快速地寫生；因此畫速寫需要有一個時間概念。感受到物體的大致輪廓和感覺即可，如果用太多的時間刻畫細節，就失去速寫的意義了。

捕捉動態

觀察一個動態物體時，無法準確確定它的輪廓和細節，需要跟隨它的形態特徵和運動軌跡來進行作畫，把看見的動態影像用速寫方式快速畫出來，以體現畫面的動態美感，如上圖的梵谷作品。

自由的繪畫

繪畫本身就是放鬆身心的過程。速寫時，可以從畫面的任何一個點下筆，以趴著、蹲著或站著等姿勢來繪畫，但需保持一個固定的角度，用幾分鐘或十幾分鐘時間快速畫完一幅作品。

隨意蹲在地上畫近處的植物。

用手臂托著畫本，站著繪畫。

用畫板，坐著速寫。

速寫的作用

速寫不受限於描繪對象的狀態，只要能快速畫出即可。因此，只要不斷地練習就能提高畫者對形象的記憶和默寫能力，對提高繪畫的造型也很有幫助。

提高造型能力

速寫是一種簡約的繪畫方式，從各個角度速寫物體，能培養初學者觀察、概括對象特徵的能力，在提高視覺敏銳度的同時也可以強化造型能力。

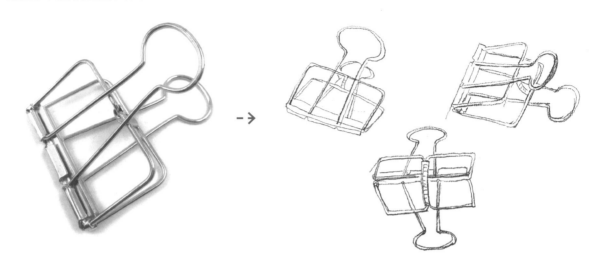

隨時隨地收集素材

在包裡放本速寫本，外出時看見有特色的物品或景色時，少用相機拍，而是立刻拿出速寫本，快速畫下來。用相機拍下來時，你只會用1秒鐘去觀察；用筆畫下來，則至少需要仔細觀看5分鐘。同樣的風景，畫筆能讓我們銘記更多的細節。

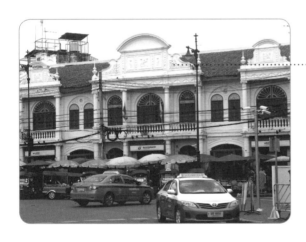

外出旅行時，看見有特色的建築時，將其快速記錄在旅遊速寫本中。

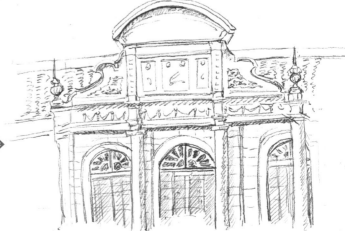

1.2 速寫工具簡介

速寫是快速的繪畫形式，其工具也極其簡單，只需鉛筆和畫紙即可。剛開始學習速寫時，建議盡量少用或不用橡皮，以免對橡皮產生依賴。

鉛筆

鉛筆是速寫最為理想的畫筆，方便攜帶且便宜；在靈活性和流暢性上都有不錯的效果，是初學者的理想選擇。

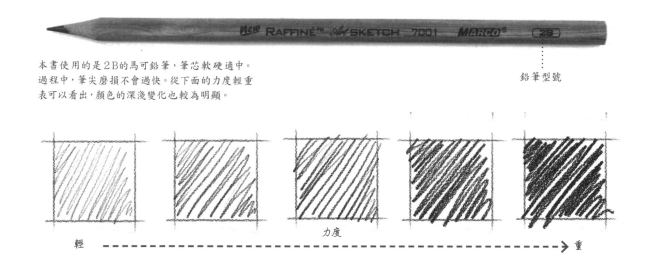

本書使用的是2B的馬可鉛筆，筆芯軟硬適中。
過程中，筆尖磨損不會過快。從下面的力度輕重
表可以看出，顏色的深淺變化也較為明顯。

鉛筆型號

輕 - - - - - - - - - - 力度 - - - - - - - - - - → 重

鉛筆的型號區分

初學素描時，讀者常會因為選擇鉛筆型號而感到困惑。觀察並試用以下四種鉛筆，來感受它們之間的差異。對於素描鉛筆來說，H前面的數值越大，鉛筆就越堅硬，上色越淺；B前面的數值越大，筆芯就越軟，畫出的顏色也越深，容易弄髒畫面，所以在畫速寫時，推薦初學者選擇軟硬度適中的2B或4B鉛筆。

HB

2B

4B

6B

常用的運筆姿勢

　　速寫在表現上非常靈活、自由，沒有太多的要求，用平時寫字時的運筆姿勢即可。過程中為了保持畫面乾淨，可用小指支撐在畫面上。

靈活使用鉛筆

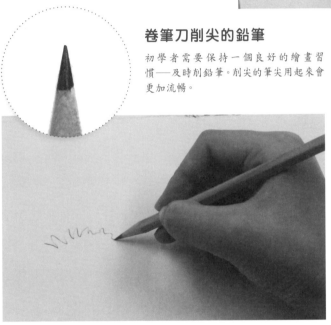

卷筆刀削尖的鉛筆

初學者需要保持一個良好的繪畫習慣——及時削鉛筆。削尖的筆尖用起來會更加流暢。

如寫字般的輕鬆方式控制力度和方向，在畫紙上畫出自然、順暢的線條。

繪畫中用鈍的鉛筆

重複塗抹後，筆尖會被磨鈍，畫出的線條就會變寬，所以要學會靈活地運用筆尖的稜角來畫線條。

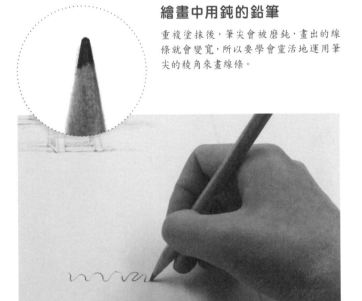

仔細觀察磨鈍的筆尖。尖端和側面會有傾斜的稜角，若將畫筆直立或傾斜以稜角來畫，依然可以畫出細緻、流暢的線條。

其他畫筆

除去前面所介紹的鉛筆外，下面要介紹一些會用在速寫上的工具，有興趣的話可以試試看，感受一下不同畫筆的手感。

自動鉛筆（櫻花）

自動鉛筆用起來非常方便、乾淨，鉛芯較硬、較細，
可用來描繪精細的設計。

炭筆（馬可）

炭筆的顏色較深，色調對比非常明顯，但對初學者來說
不太好掌控，且不好削。

簽字筆（櫻花）

簽字筆畫出來的線條較均勻，但對初學者來說較不適合。

鋼筆

鋼筆不易畫出具粗細變化的筆觸，需要反覆畫線進行加深處理。

速寫用紙

在速寫紙的選擇上，初學者較適合粗糙感適中的素描紙。速寫本在外出速寫時用起來也很方便。

Part 2

觀　察　方　法

本章首先介紹有趣的盲畫法，引領大家換一種方式來感知物體的輪廓。
通過簡化練習，將圖像快速轉化到畫紙上。最後再深入講解透視和構圖，為
畫出形準又好看的畫面奠定基礎。

2.1 盲畫法

作為初學者，一切從零開始。感知物體的邊緣和輪廓，培養、學習繪畫的興趣和自信，感受眼隨心動，筆隨眼動。

不看紙面作畫

盲畫法是由尼克萊德斯提出的教學法，有別於傳統意義上的繪畫方式。它並不是閉著眼睛畫，而是著眼於繪畫對象，不看畫紙，僅憑感受來繪製對象的輪廓，需要長期培養造型能力和感知能力。

傳統繪畫與盲畫法的區別

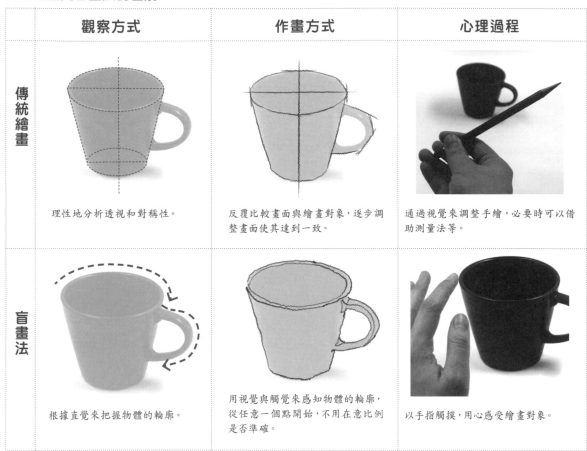

	觀察方式	作畫方式	心理過程
傳統繪畫	理性地分析透視和對稱性。	反覆比較畫面與繪畫對象，逐步調整畫面使其達到一致。	通過視覺來調整手繪，必要時可以借助測量法等。
盲畫法	根據直覺來把握物體的輪廓。	用視覺與觸覺來感知物體的輪廓，從任意一個點開始，不用在意比例是否準確。	以手指觸摸，用心感受繪畫對象。

邊緣與輪廓

正確區分邊緣和輪廓線。如右圖，邊緣是平面的，是線條追隨眼睛所畫出的圖形；而輪廓則具有立體感，要用手來感知物體的厚度和長、寬。

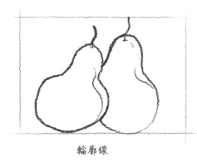

輪廓線　　　　　　　　邊緣線

用鉛筆「觸摸」輪廓

　　從眼睛盯著物體輪廓的某一點開始,將筆尖放在畫紙上,想像筆尖觸及物體的輪廓,而不是紙面。移動畫筆開始畫。

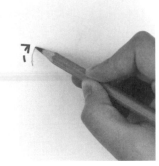

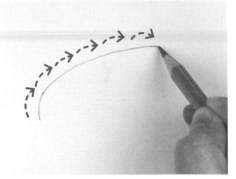

　　眼睛一定不要離開物體,沿著所看到的物體輪廓慢慢地移動眼睛,紙上的畫筆也同時移動,保持畫筆與眼睛的移動一致。

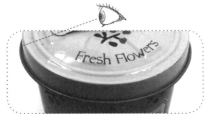

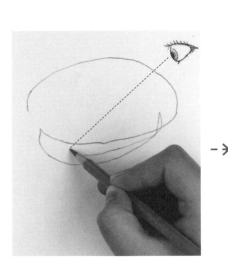

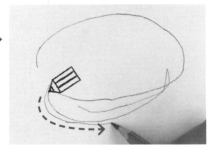

　　在繪製過程中,如果不小心看了一眼畫面,發現輪廓偏離了物體,就找準一個新的點重新開始盲畫。剛開始時,可以找一個人來確認你在畫筆移動時,眼睛沒有看著畫紙。

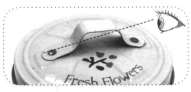

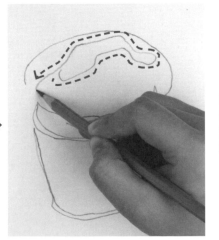

　　遇到畫面輪廓偏離外部邊緣時,可以提筆,找準位置,像畫外部輪廓那樣,對內部輪廓進行盲畫。一點一點慢慢繪製,認真觀察細節,訓練手眼的協調性。

練習：畫出自己的左手

　　學習了盲畫法後，立刻拿出畫筆，將不拿筆的手保持在放鬆狀態，開始進行盲畫練習，一點一點慢慢地感受手的輪廓，打破習慣性看著紙來作畫的方式。

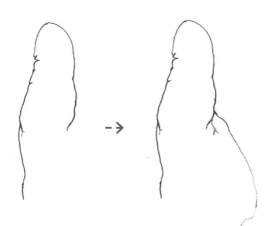

1.下筆

　　隨便在手上找一個點，開始起筆，保持畫筆在畫紙上畫出足夠長的線條。在轉折處可以重新找準點再下筆，但運筆時一定不能看著紙面。

2.感受手的輪廓

　　用盲畫法勾畫手指輪廓，將關節處的轉折也勾畫出來。在感受手的邊緣時，自動感知線條的輕重變化，使畫出來的手掌有一定的體積感。

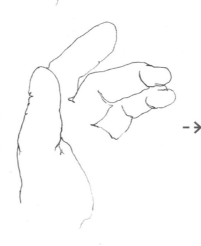

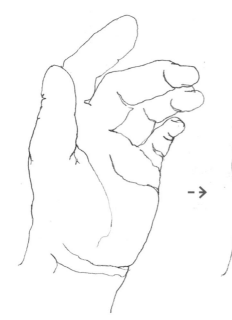

3.內部的紋理細節

　　邊緣的掌紋畫偏時，拿起筆，找準下筆的位置再次進行勾畫。

為何要進行盲畫法練習

初學繪畫時要先學會認識和觀察繪畫對象。通過盲畫練習，讓初學者能準確地觀察物體、鍛鍊手眼協調，同時打破對繪畫的畏懼。不要因為困難就不敢下筆，要以放鬆的心態來進行繪畫。

速寫中的強化訓練

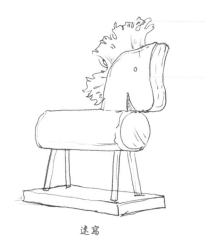

通過盲畫法對連貫線條的練習，能讓速寫時的線條更加流暢。

在盲畫法中感受繪畫對象的細微特徵，在速寫中更好地把控物體的形狀。

盲畫不僅是線條上的訓練，也是訓練觀察力的好方法。

盲畫　　　　　　　　　速寫

打破對繪畫的畏懼心理

在選擇繪畫對象時，不管是否是初學者，都會選擇自己相對熟悉的物品，回避困難的繪畫對象，盲畫法可以幫助繪者打破對繪畫的畏懼，讓大家對任何東西都可以進行感知繪畫。

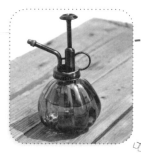

隨時進行輪廓練習，以達到忘我的狀態。

 ## 試一試：畫常見的物品

練習用盲畫法畫眼鏡。

擺脫理性思維

在初學繪畫時，常會根據自己的判斷來畫形狀，但往往會因為經驗不足的緣故而進一步影響觀察物品的細節。比如說看到杯口就會認為杯口是橢圓形的，並沒有進一步去觀察橢圓形的大小、弧度、寬窄等細節。速寫就是要用眼睛去感知物品，擺脫經驗的誤判。

按照經驗畫出的橢圓形，有可能忽略大小、弧度的變化，及位置的準確度。

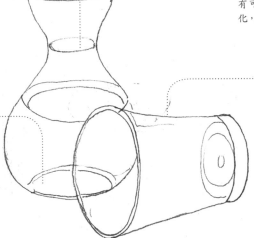

瓶底有個橢圓形底面，觀察時稍不注意便會將兩段線條分開來畫，導致錯位而使整個底面不那麼完整。

按照經驗直接將杯壁畫成兩條直線，而忽略了細微的凹凸起伏。

運用盲畫法時，完全拋棄經驗法則，只隨著眼睛來移動手中的畫筆。一開始畫得不準確也沒關係，速寫就是對觀察的反覆練習，對手眼協調的反覆練習，練習得越多畫得就會越準確。

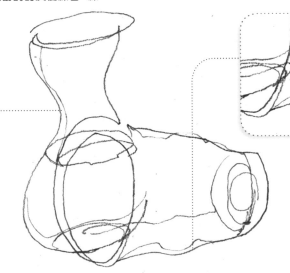

隨著眼睛的觀察，在紙上畫出起伏，準確地表現出杯身的凹凸變化。

將看到的輪廓畫下來，會發現杯壁的厚度會隨著轉折和透視而產生寬窄不一的變化。

 ## 試一試：看到什麼畫什麼

用盲畫法感受鬆軟的絨毛公仔狗。

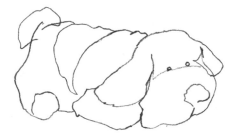

練習：鳳梨

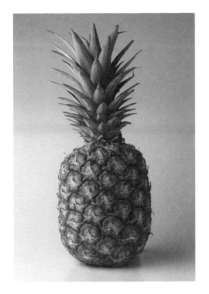

第一眼看到鳳梨時，可能會覺得其細節過於繁瑣，畫起來很複雜，不知從何下手。下面我們將運用盲畫法，單純地感知鳳梨的輪廓和細節，畫出一些有意思的圖形，重新來理解鳳梨。

1.果實的外輪廓

將鳳梨分為果實與葉片兩部分，先從果實的外輪廓畫起，感受凹凸不平的表皮。

2.葉片的輪廓

接著找到葉片的起點，慢慢將最外圈的葉片輪廓勾畫出來。

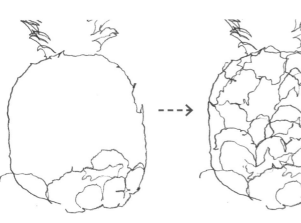

3.果實的細節

選擇果實的任意一點當起點，用盲畫法畫出果實的表皮。這部分比較複雜，慢慢畫，以理解細節上的特點。

4.葉片的層次

最後，從下至上勾勒出葉片的層疊結構，感受其層疊關係和大小形狀。

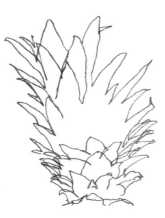

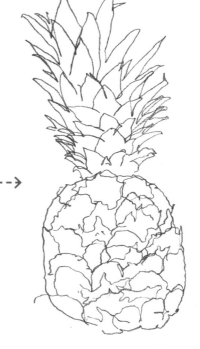

2.2 簡化法

生活中常見的物體畫起來並不會像擺拍畫面那樣完整。速寫時,常會在生活中取材,下面將介紹如何通過簡化法對畫面進行藝術處理。

如何將看到的物體轉變為圖畫

在簡化物體之前,要先將物體轉化到畫紙上,通過確定物體的位置和比例大小,對圖畫進行快速起稿。

組合物體間的距離定位

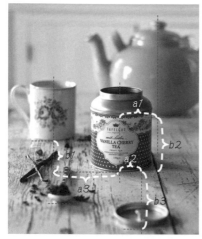

在繪製組合物體時,首先要確定單個物體之間的前後關係,如左圖中的b1、b2、b3的前後關係,並通過a1、a2、a3的長度,將物體的中心線確定出來。

概括物體的比例大小

要畫多個物體的組合時,先用線條畫出它們的比例大小。

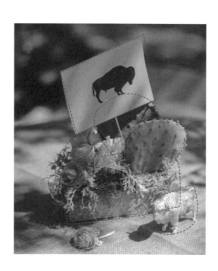

✏️ 試一試:將房間的一角轉變為圖畫

快速將房間一角的場景概括出來。

練習：樹木

　　大自然中的樹木是不規則的，初學者在畫的時候，常會習慣性地畫成一個三角形的樹冠加上一根圓柱狀的樹幹。下面我們試著將樹冠分成幾個部分進行概括，讓樹木更具變化性和可看性。

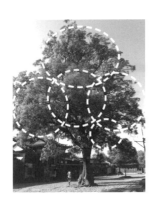

　　如果將整棵樹的樹冠概括成一個形態，那在描繪時就會弱化掉樹木的體積感和層次感。

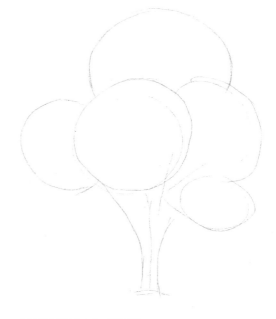

1.概括樹冠的形態

　　下筆輕一些，快速將樹冠用大小不同的圓圈概括出來。

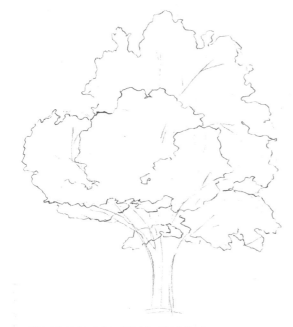

2.順著樹冠的邊緣畫輪廓

　　在概括出樹冠的大小和位置後，根據草稿的大概位置，強調邊緣輪廓。

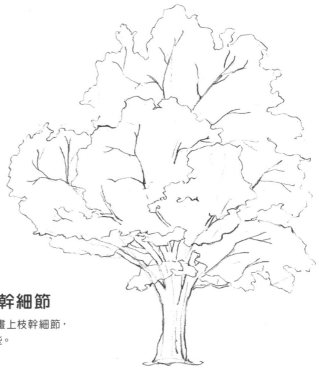

3.添上枝幹細節

　　最後為樹木畫上枝幹細節，用筆乾脆有力些。

將複雜的外形簡化

　　生活中的許多物體其外形都很複雜,但速寫時卻需要對其進行簡化,以更快、更準確的方式表現出來。下面根據明顯和不明顯的輪廓以不同的簡化方式進行處理。

明顯的輪廓

有規律的簡化

畫藤編等看起很複雜的物體時,先找出圖案的規律,用小折線將藤編籃子的外形概括出來,再添加細節。

減少過多的邊緣起伏

像芍藥花瓣這種邊緣起伏較複雜的物體,繪畫時可適度減少轉折,讓邊緣順滑些。

歸納形狀

觀察木馬背上的鬃毛,雖有明確的輪廓,但比較零碎。先將毛髮的整體外形整理出來,再進行細化。

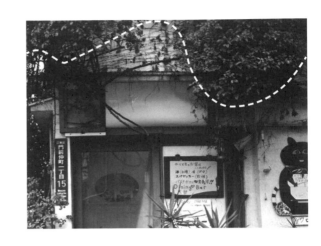

植物的概括處理

在場景速寫中常會出現植物，繁復的樹木或
草叢可用不規則的曲線統一概括。

不明顯的輪廓

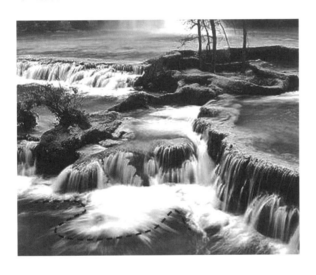

以質感線條來強化外形

很多物體都有較為明顯的輪廓，左圖中濺起的水花並沒有明顯
的輪廓，需要用特殊的質感線條來加強它的輪廓表現。

 ## 試一試：用簡化法畫出復古胸花

對復古胸花的外形進行簡化，再添加少量的細節和褶皺。

練習：毬果

畫層層包裹的毬果時，會覺得錯落的葉瓣很複雜。下面將通過結構分析，簡化外形輪廓，簡單、快速畫出毬果。

毬果的輪廓分析

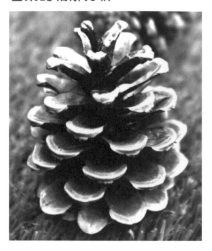
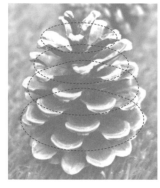
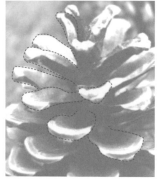

將毬果的葉瓣分布概括成一圈圈的層疊關係。

從單個葉瓣開始概括形狀，掌握不同角度的特點和大小。

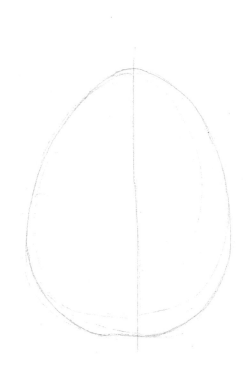
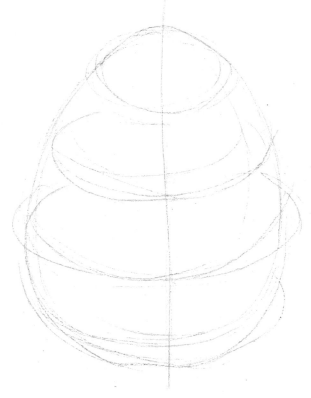

1.確定毬果的整體大小

先將毬果的整體概括為類似雞蛋的形狀，並確定中心線。

2.劃分毬果的葉瓣層次

接著在輪廓上尋找規律，劃分整體葉瓣的層次。

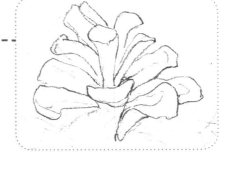

3.勾畫葉瓣的輪廓

按照葉瓣的形狀規律,從上往下
依次畫出葉瓣的輪廓。

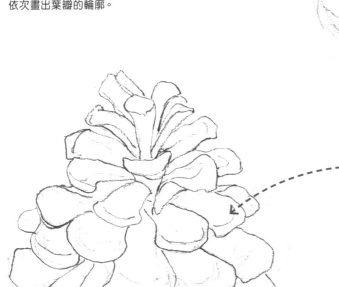

4.整理、確定複雜的外形

淡化上一步的線稿,再沿著草圖加葉瓣的輪廓。

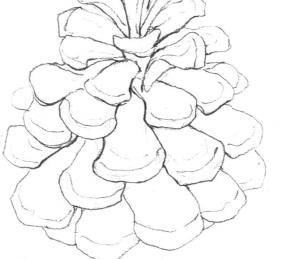

5.統一強化體積感

最後強化葉瓣的體積感,並調整
整體的線條粗細。

對物體與場景的細節進行簡化

去掉畫面中多餘的部分，用畫筆過濾掉不協調的細節，讓畫面更加乾淨、統一，以增加畫面感。下面就來介紹幾種常用的細節簡化法。

去掉細節

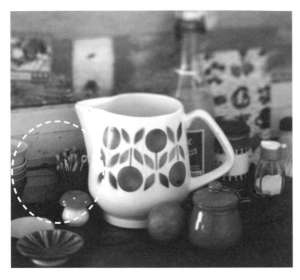

去掉不完整的部分

畫面中有不完整的物體，且主體物周圍擁擠，繪製時可直接將其去掉。

去掉繁複的細節

咖啡館一角的擺設本來就比較細碎，牆上壁紙的圖案又過於複雜，使畫面沒有透氣感，所以直接將壁紙的圖案去掉。

去掉重複的物體

左圖中過多的多肉植物，在起稿時可以只選擇部分分枝，去掉重複的部分。

只畫輪廓

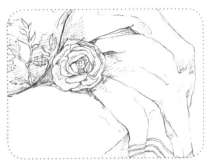

突出畫面的主次關係

為了突出畫面中的主次關係，可以減少襯布
上的細節，只畫出輪廓。

簡化細節

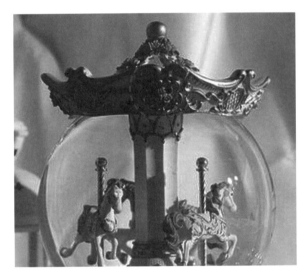

簡化複雜的圖案

很多物品的細節都過於複雜，如音樂盒上的
華麗圖案。繪製時可用單一元素將其簡化。

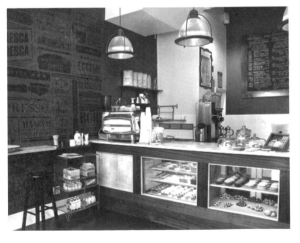

替代細節

招牌、廣告上常會出現文字、圖片，可用區塊化
的圖案和線條簡略表現出來。

練習：音樂盒

音樂盒上有許多華麗樣式，繁複且美麗。我們來練習一下怎樣簡化複雜物體的細節，簡單地將音樂盒表現出來。

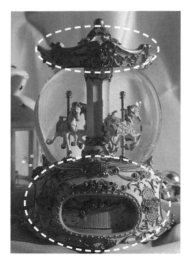

音樂盒上的細節太過複雜，需要對虛線部分進行簡化，從而畫出乾淨、精美的音樂盒。

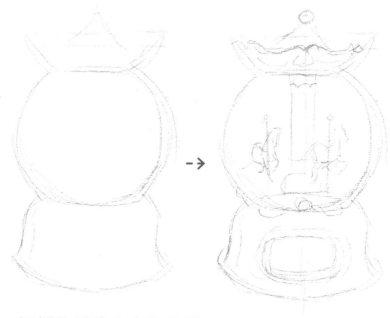

1.概括物體的大小和比例

先將音樂盒分為頂部、玻璃球和底座三部分，將其大小概括出來，再概括各部分 細節，明確音樂盒的整體關係。

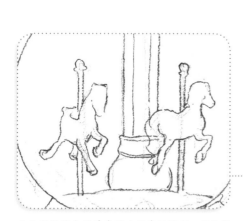

在勾畫旋轉木馬時應減少過多的轉折，以平滑線條來描繪外形輪廓。

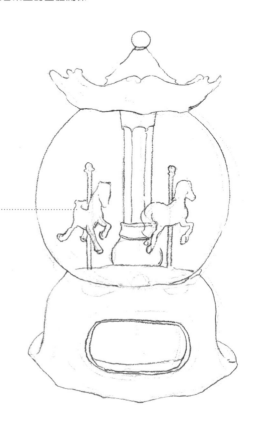

2.簡化物體的輪廓

簡化外形將音樂盒的輪廓強調出來。

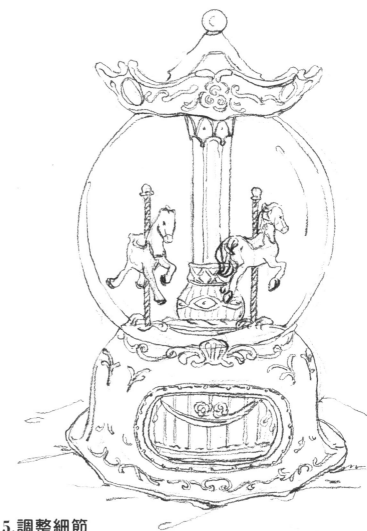

3.繪製簡單的圖案

　　從頂部開始,用簡單的圖案替代複雜的圖案。

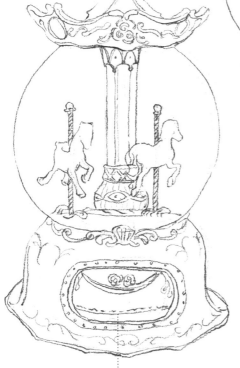

可先勾出大致的位置和形狀。

4.簡化細節圖案

　　將底座上的圖案簡化,保持畫面的繁、簡平衡。

5.調整細節

　　完成音樂盒上的細節簡化。少量地強調,以突出畫面的主次。

透視與構圖規律

要表現出畫面的空間感和立體感，必不可少的就是掌握透視原則，以及系統性地學習構圖規律。

簡單的透視

物體會因角度變化而產生透視，改變了平時所認知的長度和角度概念。下面將通過觀察長桌來確定其透視，以進一步瞭解物體的透視原理。

觀察物體的透視比例

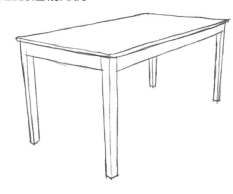

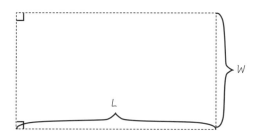

桌面長為L，寬為W，但若從左圖的角度來觀察桌子，就能明顯感受到桌面產生了視覺變化。

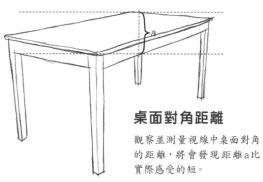

桌面對角距離

觀察並測量視線中桌面對角的距離，將會發現距離a比實際感受的短。

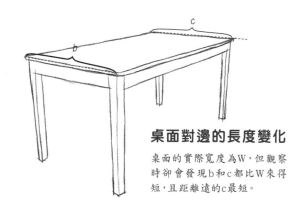

桌面對邊的長度變化

桌面的實際寬度為W，但觀察時卻會發現b和c都比W來得短，且距離遠的c最短。

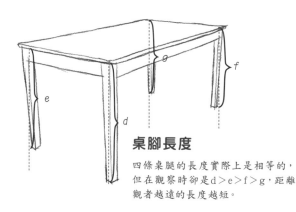

桌腳長度

四條桌腿的長度實際上是相等的，但在觀察時卻是d>e>f>g，距離觀察者越遠的長度越短。

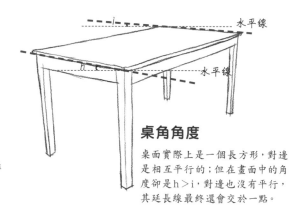

桌角角度

桌面實際上是一個長方形，對邊是相互平行的；但在畫面中的角度卻是h>i，對邊也沒有平行，其延長線最終還會交於一點。

基本的透視原理

觀察事物間的相互關係,瞭解生活中常見的透視要點,並實際運用在繪畫中。

近大遠小

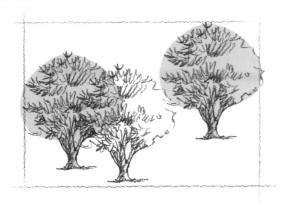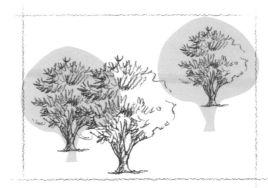

觀察幾個大小相似但遠近不同的物體時會發現,距離視點越近的物體越大,反之,
距離視點越遠的物體就越小,這是透視中最基本的近大遠小原理。

近寬遠窄

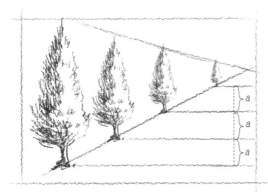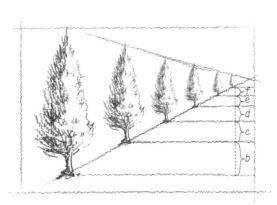

道路兩旁的樹木其間的距離是相等的,在沒有遵循透視規律的情況下可能會畫出左圖
的畫面;但眼睛看到的應該更像右圖那樣有著近寬遠窄的效果。

近實遠虛

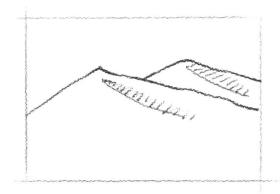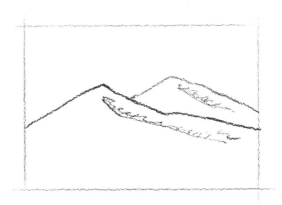

觀察左圖時會感覺兩座山是在同一個平面上的。但實際觀察山脈後會發現,
距離越遠的山脈形狀會越模糊,形成近實遠虛的效果,就像右圖那樣。

常見的透視關係

單點透視

也叫平行透視，觀者只能看見畫面中的一個面。室內繪畫通常以單點透視為主，可以用來表現室外的凹陷空間，比如廣場、行道樹和巷子等。

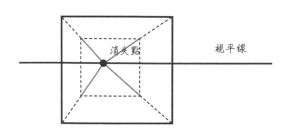

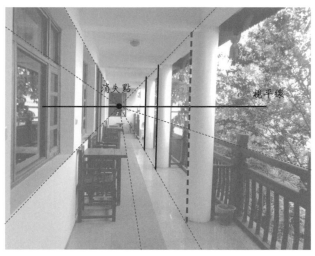

兩點透視

觀察物體時能看見兩個面時，就會形成兩點透視，也稱角透視。走在街上，眼睛隨意瀏覽所看到的景象就是兩點透視。

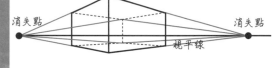

三點透視

當看見方形物體的三個面時，就會有三個消失點，成為三點透視，常發生在俯視或仰視物體時，這也是生活中最常見的透視關係。

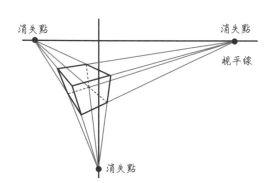

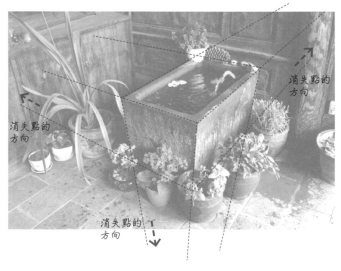

構圖的注意要點

速寫中的構圖不會像素描那樣會對所畫的物體進行調整，多數情況下都是自己尋找合適的視角和截圖。下面就來講解一下幾個構圖要點。

避免焦點出現在畫面中心

避免畫面平均。不要讓焦點出現在畫面的正中央，這是常見的構圖禁忌。這樣的中心構圖會讓畫面缺少動感和吸引力。

焦點在畫面的中心

觀察者一眼就能看見正中心的陶瓷鳥，這讓畫面看上去很普通，且過於均衡。

焦點稍微偏移畫面中心

偏移一下焦點會讓觀者的視線在畫面中產生移動，形成動感。

畫面平均
↓
畫面分割

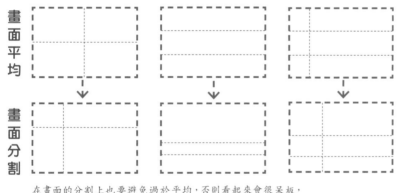

在畫面的分割上也要避免過於平均，否則看起來會很呆板，也不要讓焦點太靠近畫面邊緣，造成不協調。

用幾何形態引導視線，創造動感

人的視覺對幾何形體是非常敏感的，可以用幾何形態的構圖方式來引導觀者，以感受畫面的動態感和空間感。

幾何中心

三角形構圖。觀者的視線不自覺地停留在三角形的中心上。

幾何交界處

遠處的小島和近處的小艇形成兩個三角形。兩個相交的三角形將觀者的視線吸引到交界的中心。

組合物體層次排列

在一幅靜物組合的畫面中,要在統一中尋求多變,不僅要協調類似物體間的關係,還要考量差異物體的大小、間距是否平均,否則會降低畫面的空間感。

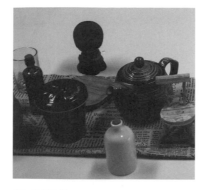

組合平均

畫面中的物體大小過於均衡,且之間的距離相近,畫面看起來過於散亂。

層次有序

中間的白色陶瓷壺與周圍的小物體有一定的大小差距,主體突出且層疊有序,使畫面頗為協調。

平衡畫面的空間感

畫面過於飽滿

物體佔據畫面中的大部分空間,使畫面過滿,看起來很擁擠。

空間疏密有致

前景的密集組合與後方的牛皮紙形成空間上的疏密對比,讓畫面更具空間感。

左邊的第一幅圖的主體物雖然分布較為均衡,但是畫面太過飽滿,沒有透氣感。第二幅圖則好多了,不會太過擁擠,畫面的空間感更強了。

 ## 試一試:尋找身邊的好構圖

調整觀察角度,找到一個好的構圖視角。

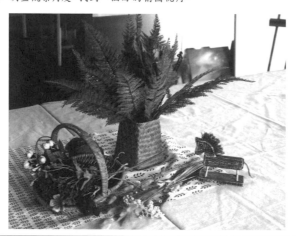

練習：行道樹

筆直的人行道是生活中的常見場景，不妨上街走走，感受兩旁行道樹的變化。下面將通過繪製行道樹來練習構圖和透視。

根據基本的透視原理，確定出行道樹
近大遠小、近實遠虛的透視變化。

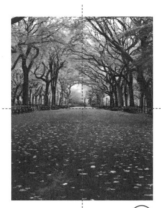

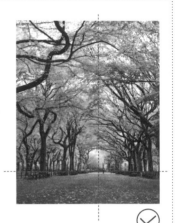

畫面主要由兩旁的樹木和路面組成，為了避免
各部分過於平均，要適當減少路面的部分。

1.確定構圖

選好構圖用十字線分開
畫面中的道路與樹木。

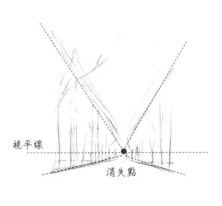

視平線

消失點

2.找準透視關係

以單點透視畫出行道樹的
位置和距離。

3.加強透視關係

用透視加強畫面的空間感，將
近處的物體加深，並為枝幹添加
較多的細節，拉大空間感。

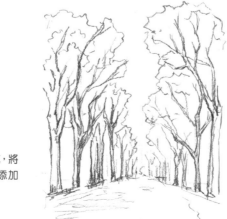

總結復習：桌上的咖啡

本章學習了物體的觀察法，在找到一個好的畫面構圖後，通過透視關係統一畫面，並對輪廓、細節進行簡化；在練習盲畫法時再次感受物體的輪廓。下面將通過描繪桌上的咖啡來鞏固、加深本章的知識點！

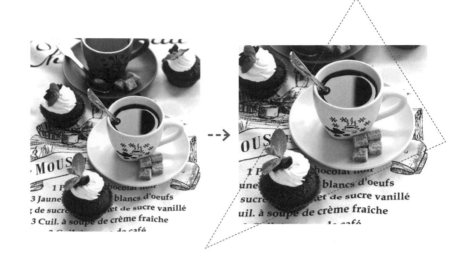

1.確定構圖

用三角形構圖穩定畫面。

2.確定物體的位置

定出蛋糕、咖啡的位置，並標出各自的中線。

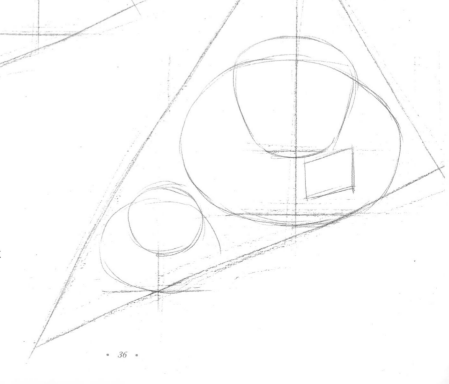

3.概括不同物體的大小比例

快速用線條概括出各個物體的大小和比例，確定物體的基本形狀。

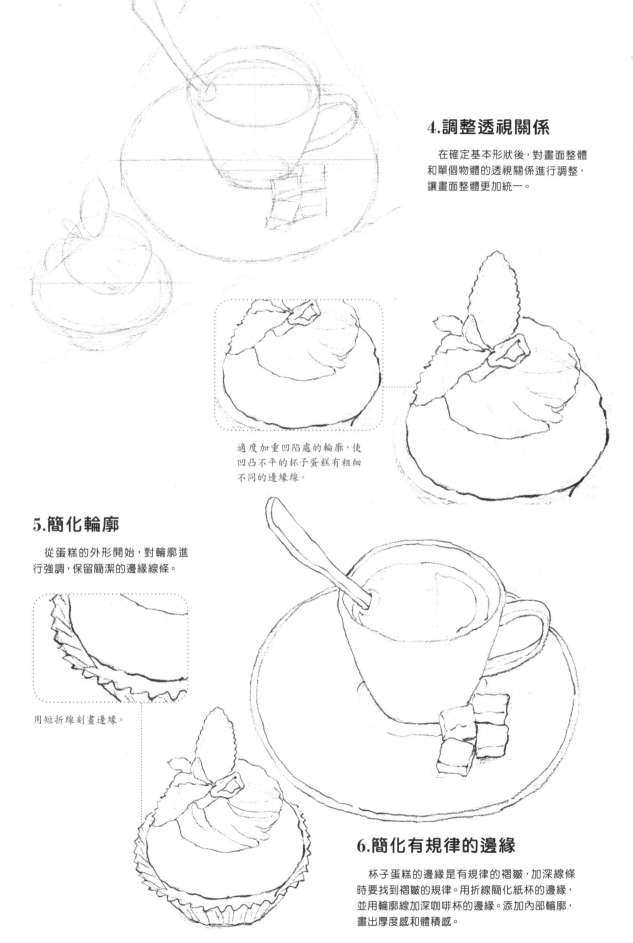

4.調整透視關係

在確定基本形狀後,對畫面整體和單個物體的透視關係進行調整,讓畫面整體更加統一。

適度加重凹陷處的輪廓,使凹凸不平的杯子蛋糕有粗細不同的邊緣線。

5.簡化輪廓

從蛋糕的外形開始,對輪廓進行強調,保留簡潔的邊緣線條。

用短折線刻畫邊緣。

6.簡化有規律的邊緣

杯子蛋糕的邊緣是有規律的褶皺,加深線條時要找到褶皺的規律。用折線簡化紙杯的邊緣,並用輪廓線加深咖啡杯的邊緣。添加內部輪廓,畫出厚度感和體積感。

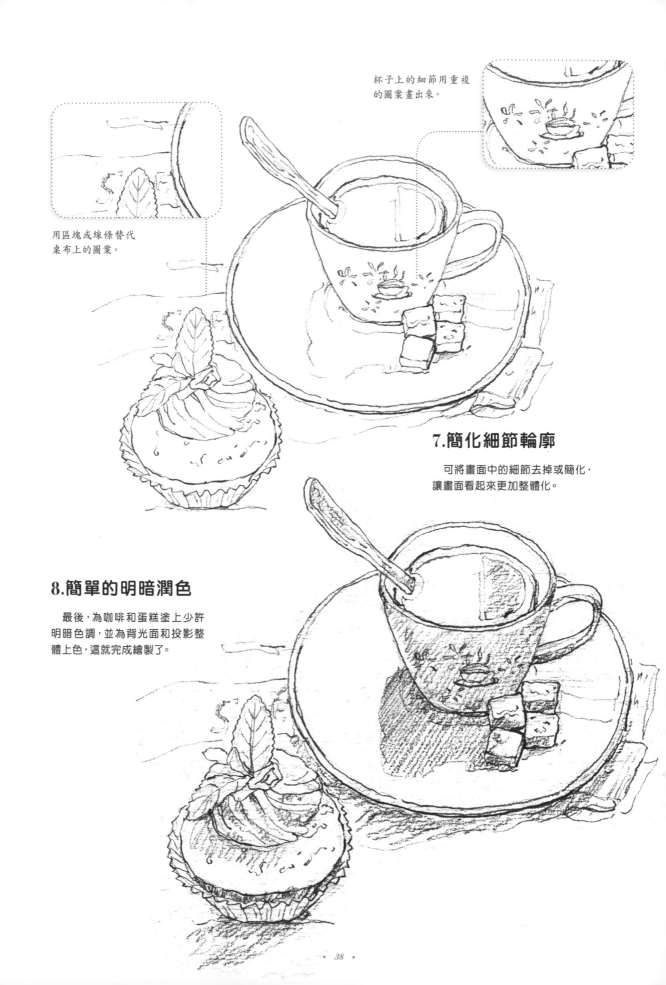

杯子上的細節用重複
的圖案畫出來。

用區塊或線條替代
桌布上的圖案。

7.簡化細節輪廓

可將畫面中的細節去掉或簡化，
讓畫面看起來更加整體化。

8.簡單的明暗潤色

最後，為咖啡和蛋糕塗上少許
明暗色調，並為背光面和投影整
體上色，這就完成繪製了。

Part 3

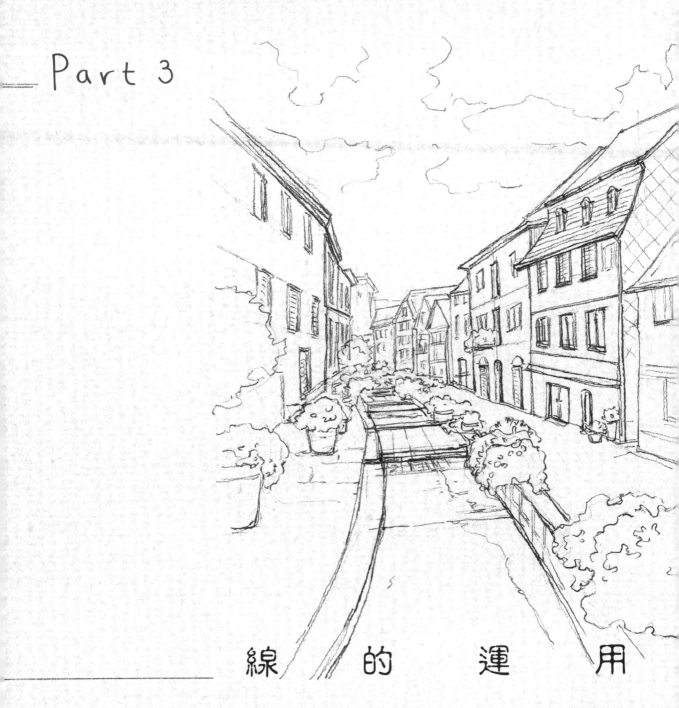

線　的　運　用

　　線條的運用在速寫中是非常重要的，本章將講解如何用靈活的線條勾
畫出物體的輪廓。掌握線條的粗細變化，並運用線條來表現畫面的色調。

怎樣處理速寫中的線條

靈活運用多變的輪廓和細節線條，會使速寫更加生動。應避免出現單一、僵硬的用線，學會用不同粗細的線條來畫速寫，讓畫面具有更強的空間感。

結構與輪廓的線條變化

從最基本的輪廓和結構線開始畫，先仔細地觀察並分析物體的輪廓，再將看到的輪廓轉化到畫紙上，紙面上呈現出的輪廓可以是各種有著輕重變化的線條。

用眼觀察，理解概念

物體有時會處於複雜的背景或環境下，觀察時容易受到干擾。將身邊的靜物置於白色的背景下，觀者能很清楚地看到物體邊緣輪廓的深淺變化和對比。

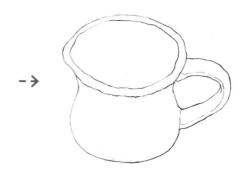

觀察搪瓷杯左右兩邊不同的受光部分。左圖處於亮部，輪廓的邊緣模糊；而右圖處於暗部，能清楚地觀察到杯子的邊緣輪廓。

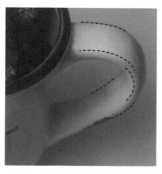
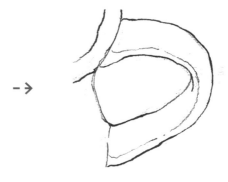

觀察完整體後，再來看杯柄處的輪廓變化，雖然處於暗部，整體輪廓的顏色較重，但每條輪廓線上也有深淺變化，左圖中虛線標出的是較重的邊緣，而右圖中則標出較淺的邊緣。

長線條

速寫時,要盡量保持輪廓線條的完整、流暢,因此,長線條是主要的使用線條。下面是幾種長線條,就從單線條開始練習吧。

直線

在繪製直線時,常會畫成寬度幾乎相同的線條,顯得較為單調。改變用筆力度試著畫出具有深淺變化的直線;如畫仰視的電線,可以表現出一定的透視感。

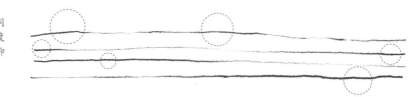

折線

在畫一些有規律的折線邊緣時,如杯子蛋糕的紙杯,要畫出折線兩邊的深淺變化,讓長長的折線看起更有動感。

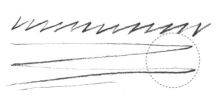

曲線

曲線是速寫中用得較多的長線條,手繪的線條也多少有些抖動弧度。練習畫有粗細變化的曲線,將觀察到的輪廓變化順暢地表現出來。

鼠標　　　　　　　　護手霜　　　　　　　　頭花

✏️ 試一試:平行線練習

多練習長線條的變化,以建立手感。

練習：墨水瓶

練習完長線條後，立刻尋找身邊的方形物體，如墨水瓶，用長線條快速畫出來。多加練習線條的粗細變化，能讓初學者快速建立起速寫手感。

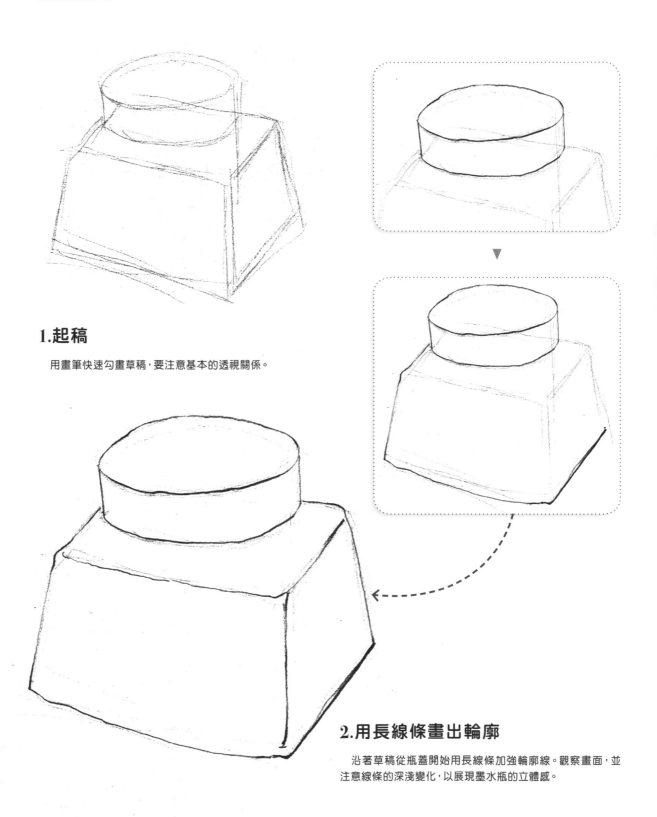

1.起稿

用畫筆快速勾畫草稿，要注意基本的透視關係。

2.用長線條畫出輪廓

沿著草稿從瓶蓋開始用長線條加強輪廓線。觀察畫面，並注意線條的深淺變化，以展現墨水瓶的立體感。

練習：可愛的瓶罐

圓潤可愛的瓶罐，形狀看起來簡單，在練習了曲線條的深淺變化後，就來繪製瓶罐吧！

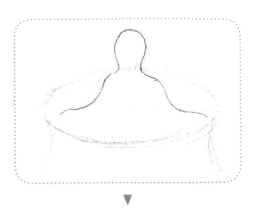

1.起稿

用畫筆快速將形狀明確的瓶罐概括出來。

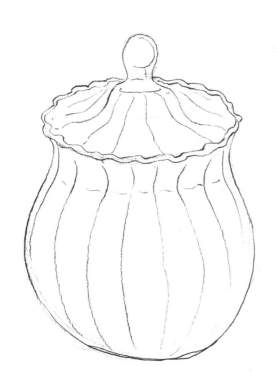

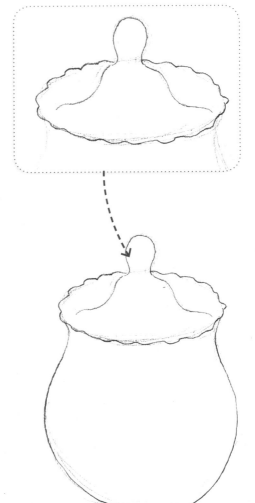

3.添加細節紋理

用稍短的曲線對瓶罐的紋理和厚度進行加深。

2.用曲線條畫輪廓

　　從蓋子上的鈕開始，用較長的線條勾畫輪廓，接著描繪罐身的外輪廓。注意觀察線條的深淺，並適度地調整輕重變化讓線條自然有韻律。

添加物體的細節

在觀察了物體的輪廓後進行速寫，畫線條時要注意用筆力度的輕重變化。練習完長線條後，試著用不一樣的線條來表現各種物體的細節變化。

運用不一樣的線條

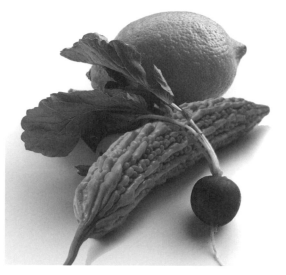

短促的線條

苦瓜上有些不規則的豎條紋理，在整體的基礎上，用短而有力的筆觸畫上細節。

曲折的線條

布面上的褶皺是布料堆積產生的，在外輪廓的基礎上，用曲折的短線條將褶皺描繪出來。

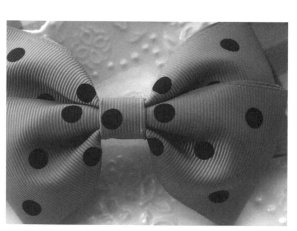

圓滑的線條

用畫筆輕鬆地勾畫出蝴蝶結上的圓點，運筆就像寫字那樣流暢，讓圓點更加圓滑。

不規則的線條

馬卡龍表面有些堅果碎片，使表面看起來凹凸不平。
在基本形狀繪製完成後，用彎折頓挫的線條畫出表
面的堅果碎片。

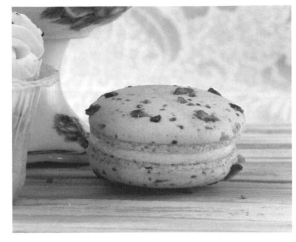

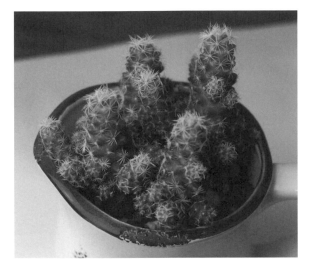

M或W形的線條

有些特殊短線可用來表現特殊的物體細節。
運用M、W形線條，改變方向，畫出仙人掌上
的白色小刺。

試一試：短線條練習

練習M形短線條，可運用在畫草木、樹葉時。

練習：蝴蝶結

　　將幾種常見的短線條運用到實際的繪製中。觀察可愛的蝴蝶結，學習用折線畫出簡單、明確的褶皺，並通過蝴蝶結上的圓點圖案練習圓滑的短線。

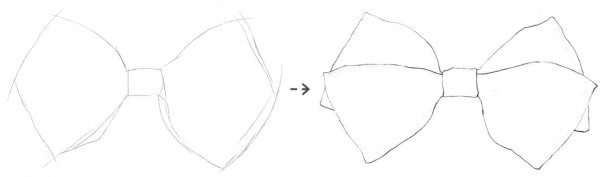

1.勾畫輪廓

　　快速起稿後，用長線條仔細勾出蝴蝶結的輪廓，線條要優雅、流暢，讓形狀更加明確。

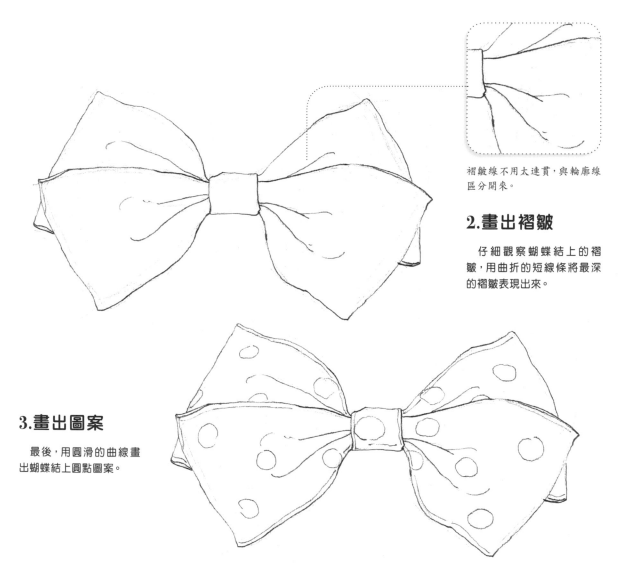

褶皺線不用太連貫，與輪廓線區分開來。

2.畫出褶皺

　　仔細觀察蝴蝶結上的褶皺，用曲折的短線條將最深的褶皺表現出來。

3.畫出圖案

　　最後，用圓滑的曲線畫出蝴蝶結上圓點圖案。

練習：山峰

用更加豐富的短線條在山峰上畫出細節紋理，讓山峰的質感更加突出。

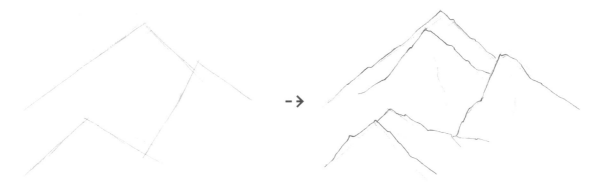

1.勾畫輪廓

先用三角形將山峰概括出來，再勾畫輪廓，加深輪廓時線條要有不規則的抖動，讓山峰的邊緣更加自然、銳利。

2.用線條畫出山脊

畫出山脊的輪廓線，線條比外輪廓線稍微淺一點，以體現山峰的立體感。

3.用線條畫出肌理

用短線條畫出山峰的紋理細節。線條顏色淺一些，與外輪廓線區分開來，以強化山峰的體積感。

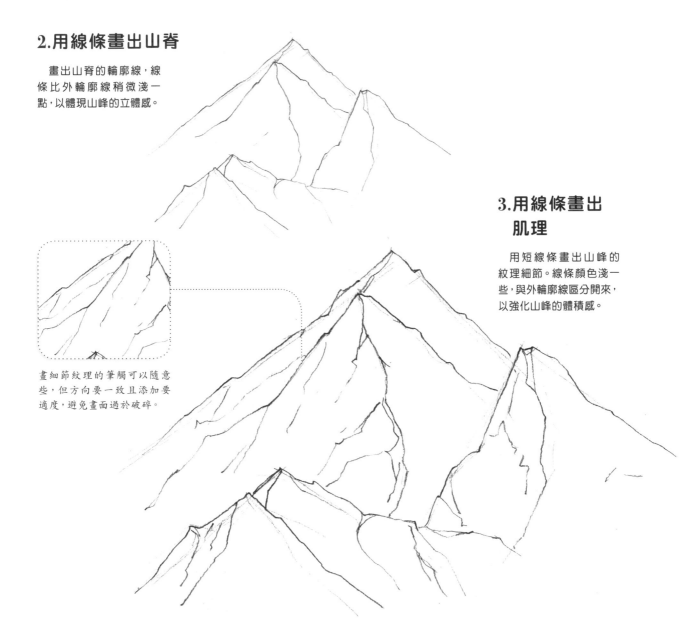

畫細節紋理的筆觸可以隨意些，但方向要一致且添加要適度，避免畫面過於破碎。

畫面中的主次

在一個畫面中，應該具備吸引觀者的主體，讓畫面有主次之分。下面我們將學習如何讓畫面中的主次更加突出。

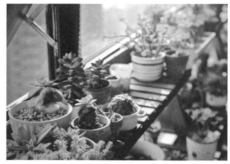

觀察景物時，有很多時候物品太多，無法明確區分出主次，這時可通過主觀處理，就像開啟攝影的虛化效果那樣，聚焦在畫面的主體物上，將其突顯出來。

輪廓線的對比

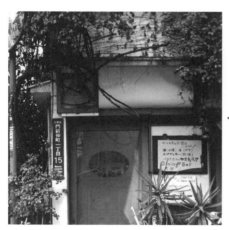

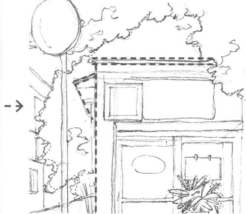

不同線條的對比

就視覺而言，人眼對直線更加敏感，例如建築，特別是周圍圍繞著曲線的情況下，就能使建築物更加突出。

長線條與短線條的對比

用長線條來概括主體物的輪廓，周圍的物品則用短線條來描繪，這會使觀者將視線集中在主體物上。

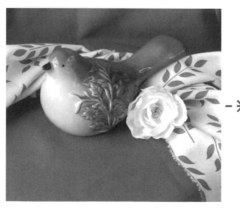

輪廓線的處理

深淺變化

用線條的深淺變化來表現主次，如右圖的白瓷壺。為了與周圍的物體形成對比，在刻畫輪廓線時顏色畫得深一些，這樣白瓷壺會顯得更加突出，引人注意。

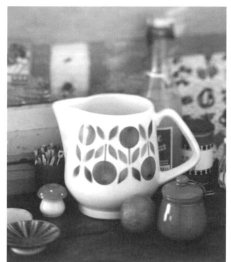 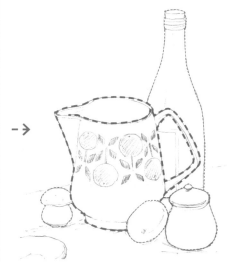

細節變化

進一步刻畫主體物的細節，用豐富的細節瞬間抓住觀者的視線，成為視覺中心。

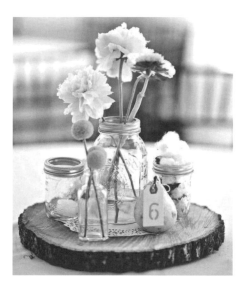

空間的疏密變化

將靠前的主體建築的線條畫得密集些，與遠處較為稀疏的線條區分開來。使畫面空間疏密有度，讓觀者的視線有序地在畫面上移動。

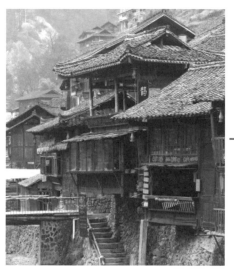 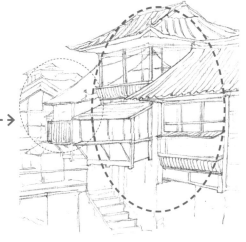

練習：鬱金香花束

一幅畫要有視線停落點，要有主次關係，應避免畫面效果平均。下面將通過描繪鬱金香來練習主次關係的處理。

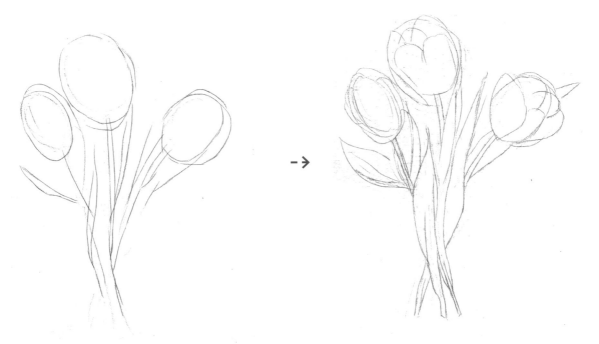

1.概括花束的形態

先用圓和直線快速地概括出鬱金香的花束，將花瓣和葉子的形態畫得柔和些。

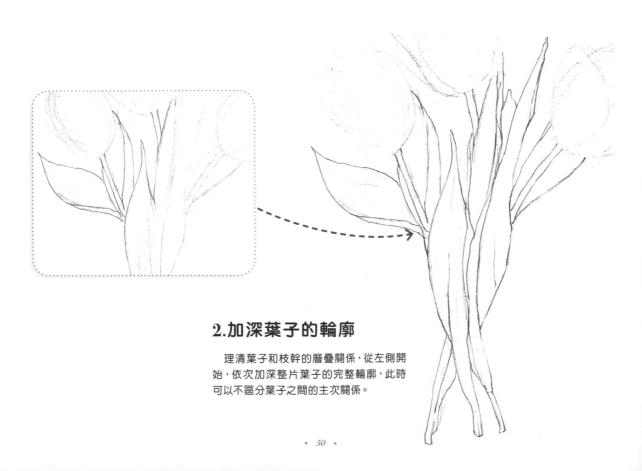

2.加深葉子的輪廓

理清葉子和枝幹的層疊關係，從左側開始，依次加深整片葉子的完整輪廓，此時可以不區分葉子之間的主次關係。

3.花瓣的輪廓

　　從中心的花朵開始，加深花瓣的輪廓。注意用筆的力度控制，中心花朵的輪廓線最深。

4.輪廓對比

　　勾畫花朵時，要注意花瓣邊緣的起伏變化是最豐富的。右側花朵的輪廓線相對畫的淺一點，以拉開主次關係。

5.表現主次關係

　　完成三朵鬱金香的輪廓勾線。左側的花朵花瓣輪廓變化少，用線圓滑，色調淺一些，將畫面中三朵花的主次關係區分開來。

對比局部輪廓線的深淺，就能區分出視線焦點是在哪一朵鬱金香上。

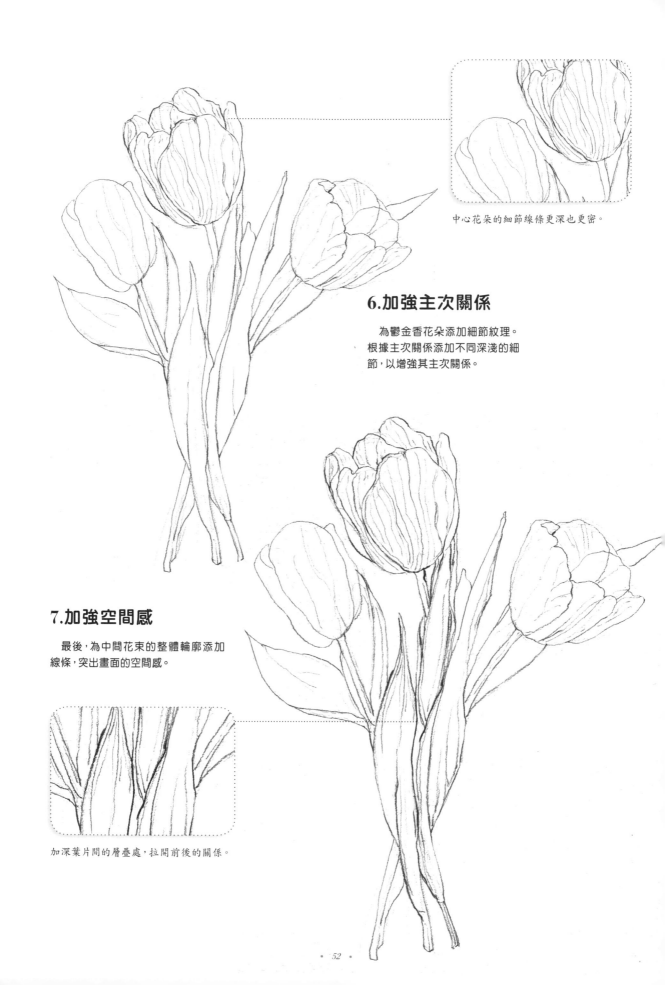

中心花朵的細節線條更深也更密。

6.加強主次關係

　　為鬱金香花朵添加細節紋理。根據主次關係添加不同深淺的細節，以增強其主次關係。

7.加強空間感

　　最後，為中間花束的整體輪廓添加線條，突出畫面的空間感。

加深葉片間的層疊處，拉開前後的關係。

透視感的表現

在瞭解了透視基本原理後，用線條表現出物體的透視感，可以讓速寫更具藝術感。

單個物體的線條透視感

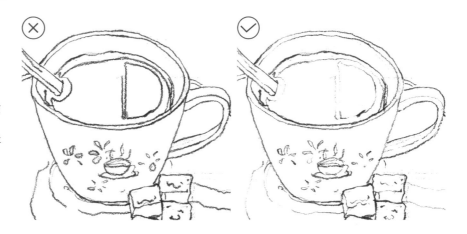

線條的變化

對比右邊的兩幅圖：左邊的，用粗細較為均勻的線條來勾畫物體，畫面較生硬；右邊的，線條粗細有變化，畫面更有透氣感。

深淺變化

在處理線條的深淺時，常會理解成加重凹陷處，淡化凸出的部分。實際繪畫時應先觀察物體的邊緣，發現更多的細節和特徵，讓深淺變化更加自然。

在變化中尋找輕重

觀察左邊的毬果，表示厚度的線條跟外輪廓線一樣粗，沒有空間上的延伸感；右邊的，外輪廓線粗一些，看起來體積感較強。

顏色的對比

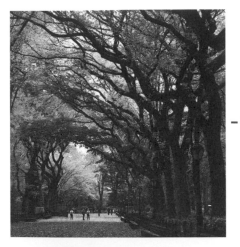 →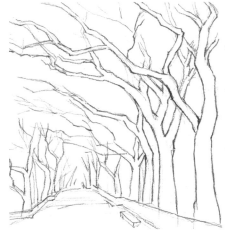

色調統一的物體

背光的樹木其色調較深且統一，勾畫輪廓線時，靠前的樹幹要加重用筆力度，得到相較於白色畫紙對比較強的線條，以加強畫面的空間感。

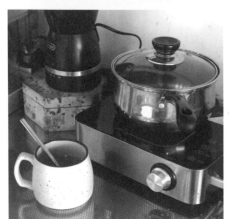 →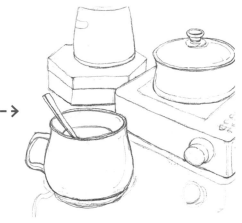

固有色差異大的物體

當白色物體在深色物體前時，繪製前景物體時不用考慮後方物體的固有色。主觀地加強對比，弱化遠處物體的輪廓，以突顯出透視感。

細節的對比

靜物細節

畫組合靜物時，一般用肌理和細節的多寡來強化空間透視，靠前的物體細節豐富，遠處的則忽略掉細節。

風景的細節

在顏色對比的基礎上繼續用細節對比來加強透視關係。在前景的樹幹上添加斑紋，讓樹幹更加突出。

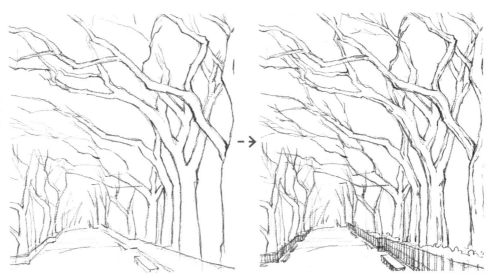

加強透視關係

加深門框周圍的線條，以加強輪廓與紙面的對比，視覺效果更加突出。

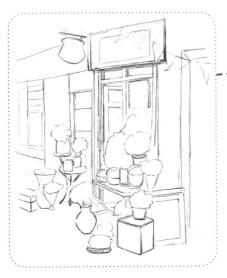

添加少量的前景細節，細節越豐富，透視感越強。

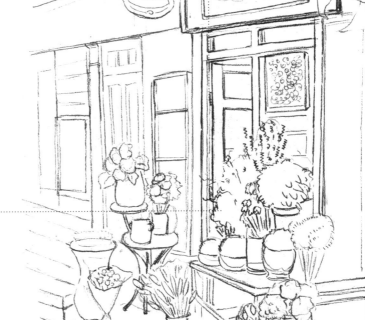

找準透視關係後，加強局部色調的對比，豐富細節，讓透視感更加突出。

練習：街道小景

下面將練習常見的街道小景。詳細講解需要突出表現的細節要點，讓初學者輕鬆掌握線條的透視感。

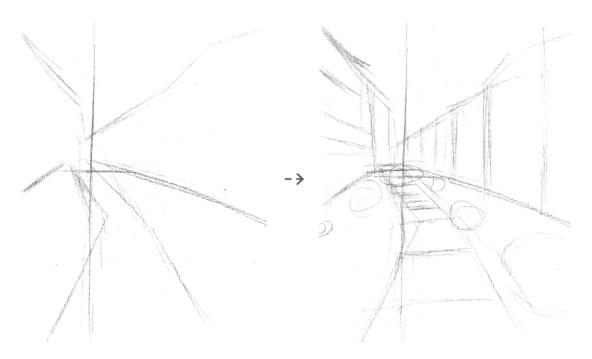

1.根據基本的透視結構起稿

快速畫出基本的透視結構線，分清街道兩側的建築區。

2.劃分細節透視

用直線快速分出樓層和門窗，要注意整體的透視結構，並擦掉多餘的輔助線。

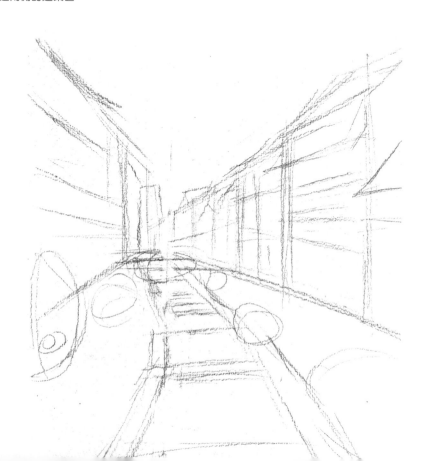

3.強調建築物的輪廓

　　起稿後，開始加深兩側的建築物輪廓線，
讓房子的輪廓更加明確、突出。

4.植物的透視表現

　　用不規則的曲線勾畫出植物的輪廓，靠前的用筆重
且線條轉折豐富，以表現出透視關係。

在注意空間疏密的
同時，降低這處植
物的用筆力度。

5.門窗的細節透視

　　開始刻畫門窗細節。簡化遠處的門窗細節，
突出前面部分的細節，加強畫面的透視感。

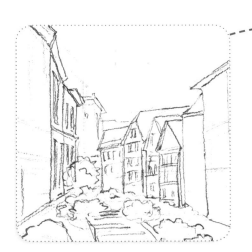

6.加強路面景物的透視

完成建築物的細節刻畫,並從中間的景物開始加深前景物體的色調對比,以加強畫面的空間透視。

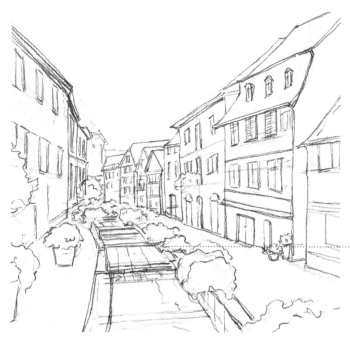

加重靠前小木橋的線條,用顏色對比拉開空間距離。

7.調整整體的透視感

最後,調整整體畫面。加深、添加靠前建築物的輪廓和細節,用線條畫出遠處很淺的雲朵,在展現出畫面疏密的同時,拉大了整體的空間透視感。

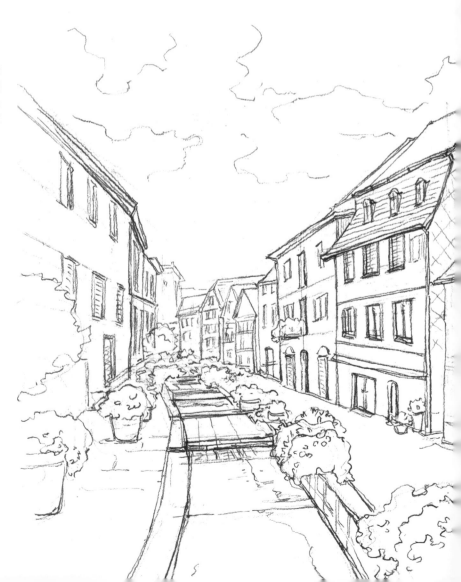

3.2 用線條來表現速寫中的色調

學會畫不同的線條與筆觸，並將其運用到速寫中，這樣就可以通過不同的線條變化充分表現出物體的色調。

設置固有色

每個物體都有其本身的顏色，通過用筆力道、線條疏密，可將物體間的固有色差異區分開來，更好地表現各個物體的色調。

什麼是固有色

物體本身所呈現出的固有色彩，在將彩色轉換成黑白色調後，可以通過色調的深淺來表現物體的固有色變化。

暗部的葉子與青椒的色調最深，為黑色調。

紫紅色的大蒜表皮與青椒柄的色調相對較淺，為灰色調。

淺綠色的高麗菜與白色的花耶菜色調最淺，為淺灰色調。

怎樣處理固有色

青椒顏色深，用力道較重的線條來表現固有色。

用輕柔的力道畫出細線，以表現白色花耶菜的固有色。

控制用筆力道的輕重：

| 重 | 輕 |
| 深 | 淺 |

單線與線條組成的筆觸組都可以通過力道的控制來改變線條的粗細與色調的深淺。

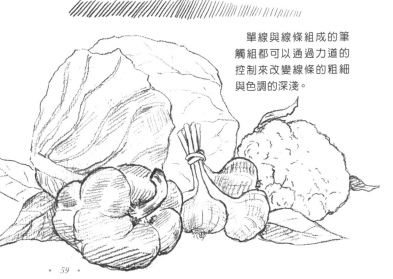

改變線條的疏密程度：

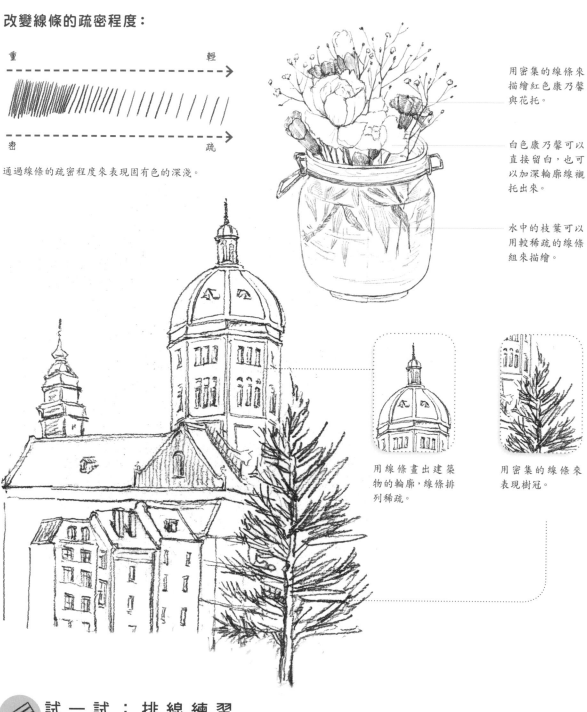

重 ─────────────→ 輕

密 ─────────────→ 疏

通過線條的疏密程度來表現固有色的深淺。

用密集的線條來描繪紅色康乃馨與花托。

白色康乃馨可以直接留白，也可以加深輪廓線襯托出來。

水中的枝葉可以用較稀疏的線條組來描繪。

用線條畫出建築物的輪廓，線條排列稀疏。

用密集的線條來表現樹冠。

 試一試：排線練習

練習畫各種力道與疏密程度的線條與線條組。

練習：果籃

根據不同固有色的表現方法將水果籃與水果區分開來。

1.起稿

將水果的前後遮擋關係及水果與水果籃間的擺放位置用線條框出來。

2.從輪廓開始區分固有色

紫色葡萄的固有色最深，加重力道去勾畫輪廓；其餘的根據固有色的深淺變化依序畫出來。

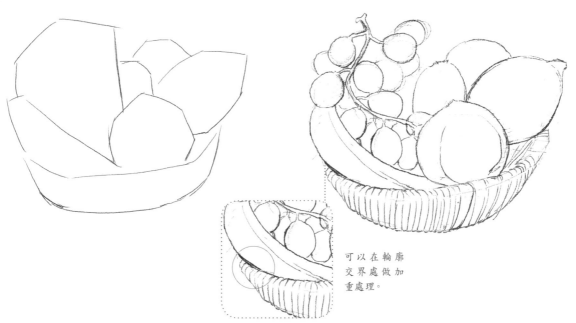

可以在輪廓交界處做加重處理。

3.用筆觸表現固有色

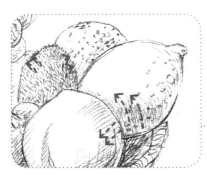

在給水果描繪固有色時，線條方向要與水果的結構一致。

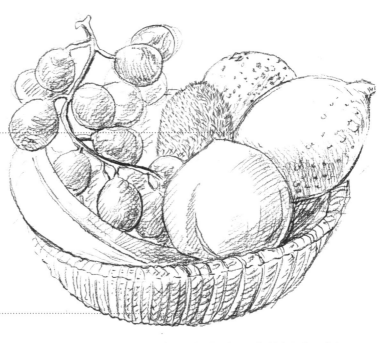

用斜向的短線描繪出水果籃的結構。

分別用交叉線、斜線及短線分出各種水果的固有色。畫縫隙處時力道可以稍微加重些。

練習：火車站台

表現站台的固有色時，可著重在站台上的房屋。環境部分可省略，以便凸顯出房屋來。

1.概括畫面主體

定出房屋與站台。

2.描繪畫面中的景物

繪出鐵軌及樹木的位置與形狀，描繪時不要畫得太深了。

3.強化房屋的固有色

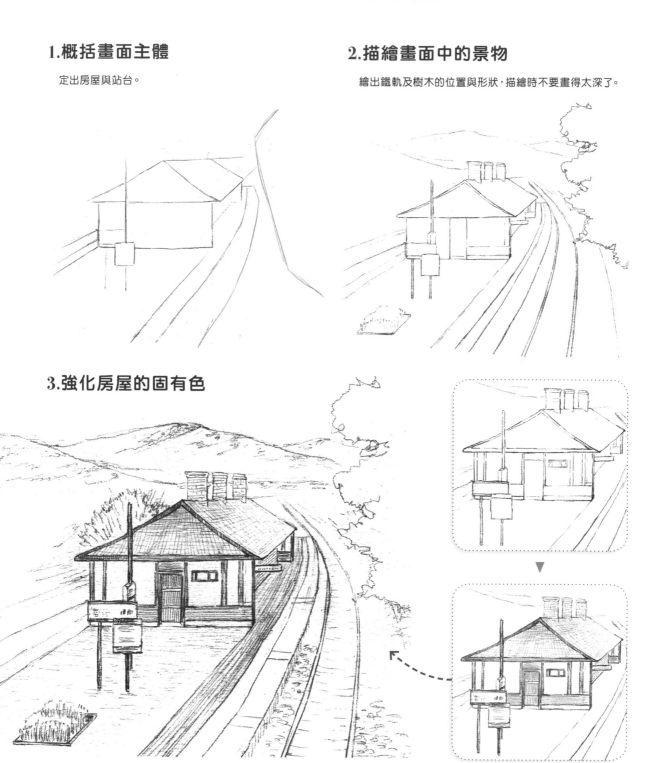

根據房屋結構用橫向與豎向線條表現出各部分的固有色。
屋頂的線條可以勾畫得密一些，牆面則做留白處理。

物體的明暗

物體會在光照下產生明暗變化。光的強弱會對物體的明暗、陰影產生影響,而這些都能通過線條的變化來表現。

什麼是明暗

物體在光線照射下會出現兩種明暗狀態:亮面與暗面。在速寫中,大多是用線條來表現這兩種狀態。

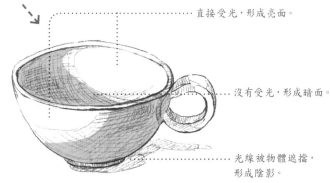

光源
(從左上方照射)

直接受光,形成亮面。

沒有受光,形成暗面。

光線被物體遮擋,
形成陰影。

強弱光對物體明暗的影響

光源
(弱光)

在弱光的照射下,明暗對比會稍弱
一些,物體的色調會整體偏淺一些。

暗部的色調比
較弱,用較稀疏
的線條來畫。

陰影的色調弱且
形狀不明顯。

光源
(強光)

強光下的物體對比強烈,暗部色調相對較重。

暗部色調深,線
條排列較密集,用
筆力道也較重。

陰影的形狀明
顯,色調深,多
用細密的短線與
中長線來表現。

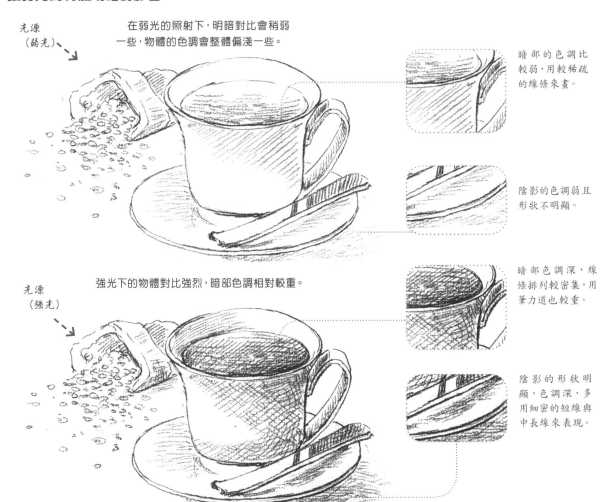

光照下產生陰影

在處理靜物的明暗時，增加陰影的描繪，可使物體本身顯得更有體積感。

可以先用線條勾出陰影的範圍，再用線條組描繪。

在物體與陰影的銜接處加重力道去畫，可以增加物體的體積感。

加強明暗的描繪，可以營造出晴朗正午的效果。

明確畫出陰影輪廓，可以讓光影關係更加強烈。

加強陰影的色調，並用細密的線條來描繪，以突顯晴朗的天氣效果。

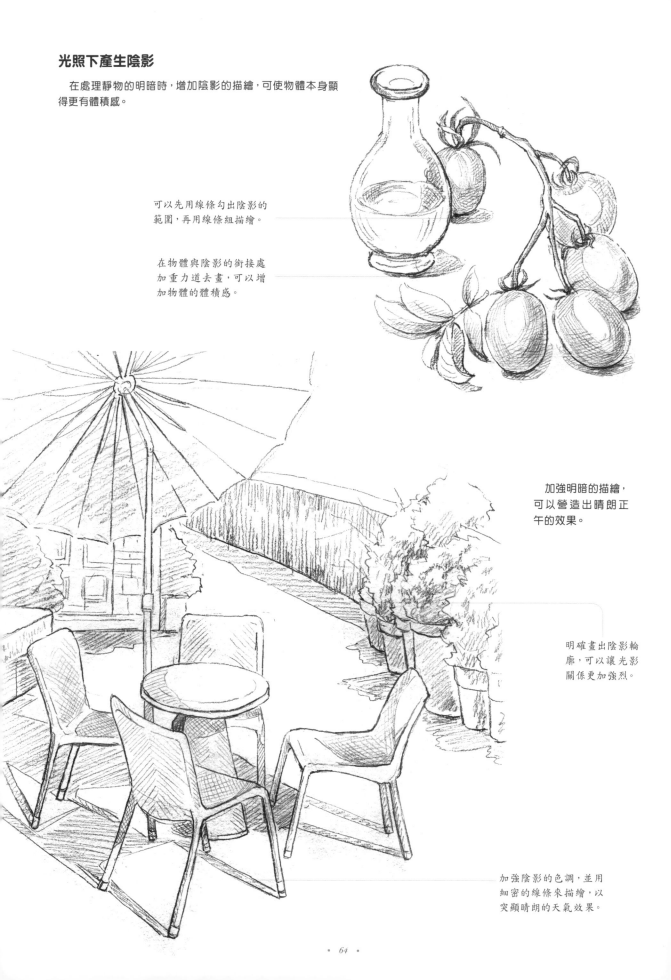

練習：南瓜

根據南瓜的結構特點，用線條來加強暗部色調，將明暗變化表現出來。

1.概括形狀

用近似橢圓的形狀概括出南瓜的輪廓，畫的時候無需太用力。

2.確定南瓜的結構

用具輕重變化的線條細化南瓜的結構，加強凹陷處的線條處理。

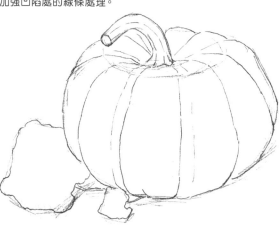

3.用色調表現明暗

用較稀疏的線條組塗抹暗部，線條盡量隨著南瓜的結構來畫。再用線條描繪出陰影與葉片的暗部。

暗部的葉脈可稍微加重力道來處理。

用斜向的短線來描繪南瓜的凹陷處。

陰影處的線條可由底部往外做由密到疏的變化。

突出畫面的光影效果

在學習了物體的明暗關係後，接著要學習如何突其中的光影效果。

分析光源

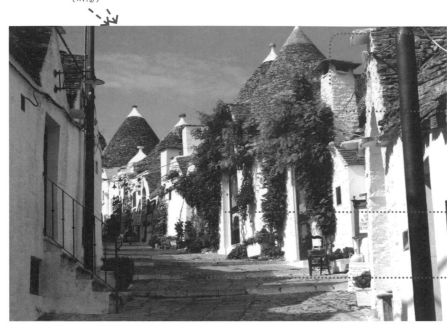

光源
（太陽）

高光
光源直接照射在物體上的部分。

反射光
周圍的光線反射到物體上，在暗部會稍亮。

明暗交界線
亮面與暗面的交界部分。

投影
光線被物體阻擋所形成的部分。

光線從左邊進來，右邊的建築物受光。光線被擋住後在屋簷、植物和左側建築下形成陰影。

光影的強弱效果

掌握整體光影的強弱，以達成畫面統一。也可以通過光影的強弱變化來體現各種質感。

觀察上圖二個茶壺的光影效果。左圖的明暗變化較右圖強烈，光感明顯較強。

不同質感的物體，光影效果也不同。木馬的光影明顯比茶壺弱。

不同光源的分析

通過分析光源位置，來確定整體的投影、高光、明暗和深淺。

右側光

頂光

逆光

速寫中的光影強調

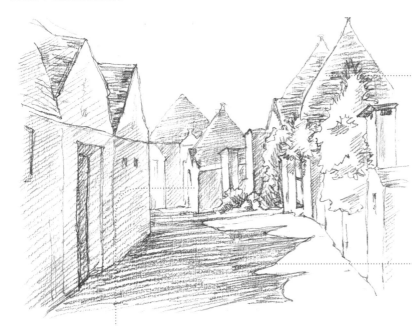

在深色物體的高光處留白,以表現光照效果。

用線條勾畫投影的形狀,讓形狀更明確,光影感更強。

在畫明暗交界線處時,加大力度,用深一點的線條強調突出感。

下面講解兩種常用的排線技巧:多練習以便找到適合自己的線條間距和長度。

平行排線。初學者較容易掌握,畫面的排線也乾淨,有透氣性。

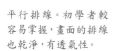

傾斜的波浪。能使暗部產生微弱的光感和通透效果。

練習：門欄間的斑駁光影

加強陰影的處理及門欄與周圍植物的色調對比，以表現晴天時的強光效果。

1.對畫面做位置區分

用直線將門欄、樹枝與草叢的區塊分出來，以便在描繪輪廓時找到準確的位置。

2.概括畫面中的物體

用彎折的線條將樹枝的走向與草叢的輪廓大致描繪出來，並將門欄的位置確定出來。

3.強調畫面的整體輪廓

對門欄、樹枝以及草叢整體的外形輪廓進行描繪與刻畫，將不同物體區分開來。

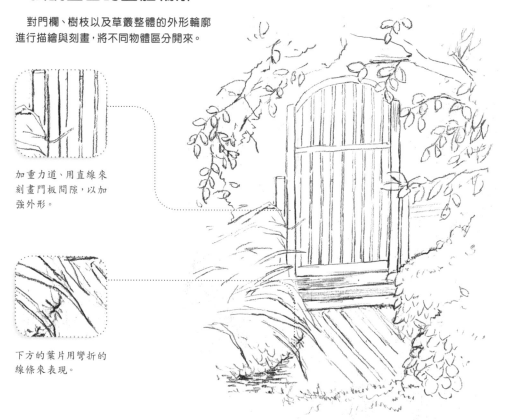

加重力道、用直線來刻畫門板間隙，以加強外形。

下方的葉片用彎折的線條來表現。

4.添加門欄的色調

　　用細而密的線條將門欄的暗部色調表現出來，盡量用豎向線條描繪，並用斜向線條描繪陰影。

根據箭頭方向，用豎向線條畫出門欄的質感。

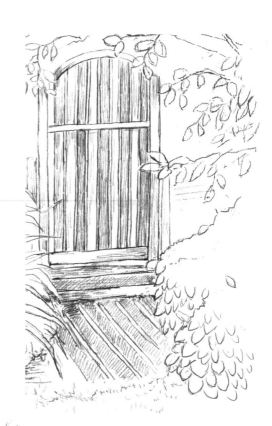

5.增強畫面的光影效果

　　樹枝的暗部陰影可用稍短的線條刻畫。觀察整體的明暗變化，細化、調整植物的層次。

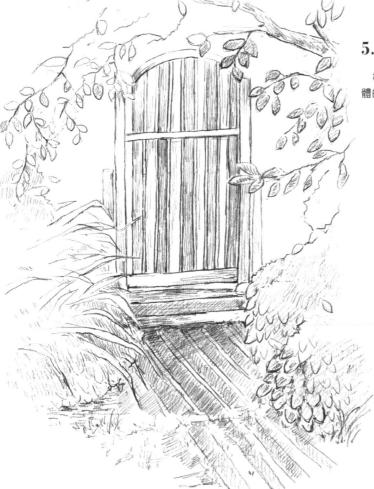

加大力道刻畫門欄前的階梯邊緣。

3.3 用線條描繪不一樣的質感

不同的物體有不同的質感，繪畫時可通過改變線條的形態與粗細來表現。

凹凸的質感

在描繪靜物、風景時，會有很多凹凸起伏的物體，可用不同的線條與筆觸來表現。

表現靜物的凹凸質感

靜物的凹凸質感大多以中長線或短線來表現。

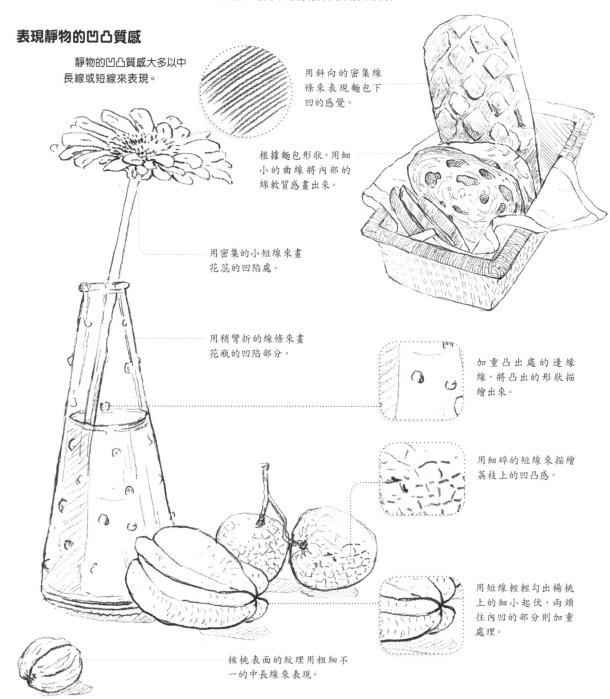

用斜向的密集線條來表現麵包下凹的感覺。

根據麵包形狀，用細小的曲線將內部的綿軟質感畫出來。

用密集的小短線來畫花蕊的凹陷處。

用稍彎折的線條來畫花瓶的凹陷部分。

加重凸出處的邊緣線，將凸出的形狀描繪出來。

用細碎的短線來描繪荔枝上的凹凸感。

用短線輕輕勾出楊桃上的細小起伏，兩頭往內凹的部分則加重處理。

核桃表面的紋理用粗細不一的中長線來表現。

表現風景中的凹凸感

改變筆觸與用筆方式，表現出石頭、磚牆與山峰的凹凸感。

凸出部分可留白，或用細密的長線來表現紋理。

用細碎的短線與連續的彎折線條組來表現表面的細碎凹痕。

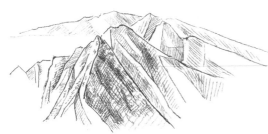

根據山峰的形狀特徵，用斜向線條來描繪凹面。

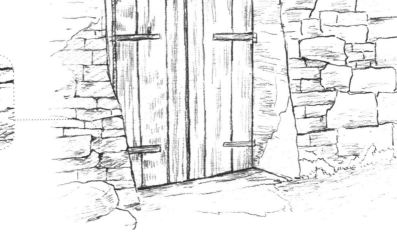

用豎向短線畫出門上的凹凸質感，門縫凹陷處的線條需加重力道刻畫。

加大力道刻劃出牆壁上的縫隙。

 ## 試一試：交叉線練習

橫豎、斜向交叉線都可用筆尖來處理。

練習：蔬果組合

用相應的線條與筆觸來描繪蔬果的表面質感。

1.確定蔬果的大小輪廓

用彎曲的線條定出大致輪廓，這樣便知道需要描繪的範圍。

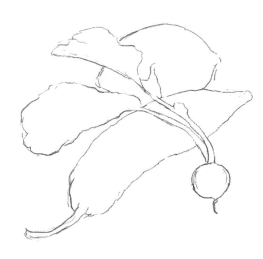

2.概括凹凸紋理

觀察苦瓜與櫻桃蘿蔔的葉片特徵，用曲線將凹凸的紋理大致確定下來。

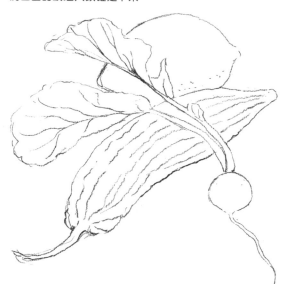

3.處理蔬果的質感

用不同的線條描繪出苦瓜、櫻桃蘿蔔和檸檬的凹凸質感。可改變用筆的方式，也可對輪廓進行加深處理。

由輕到重畫出細線，以表現凹凸起伏的葉脈。

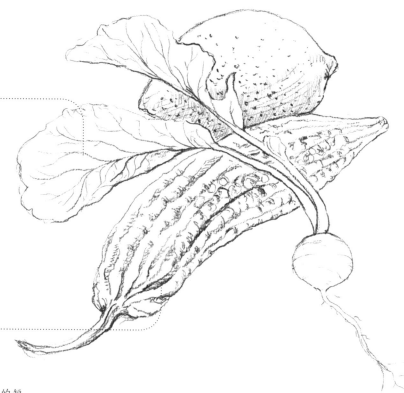

用靈活多變的短曲線來表現苦瓜的凹凸質感。

練習：斑駁的牆面

在表現牆面的凹凸質感時，表現質感的線條要與輪廓線區分開來，不要混在一起了。

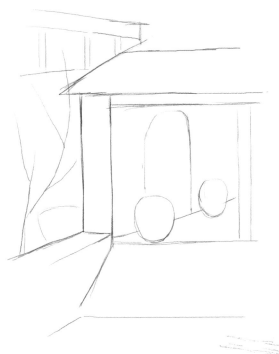

1.概括畫面的位置分布

用直線分出主要建築與靠後的建築，線條有些許的斷開或抖動是很自然的，不用太過擔心，大膽去描繪就對了。

2.強調建築輪廓

在建築物的輪廓上可加重力道做加深處理，以強調建築物的堅硬質感。

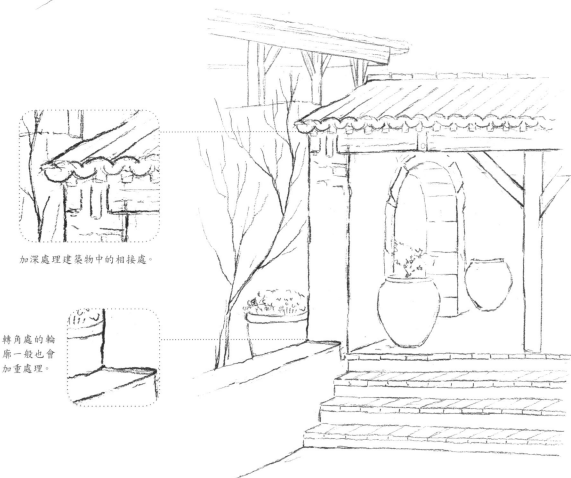

加深處理建築物中的相接處。

轉角處的輪廓一般也會加重處理。

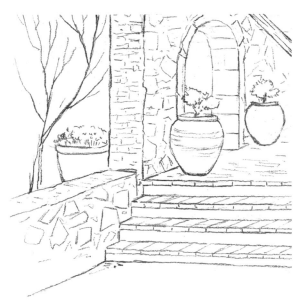

3.描繪牆面凹凸處的輪廓

在強調完輪廓後,可以用稍輕一點的力道來畫牆面的凹凸紋理,這樣可為後面加深色調的程序做準備。

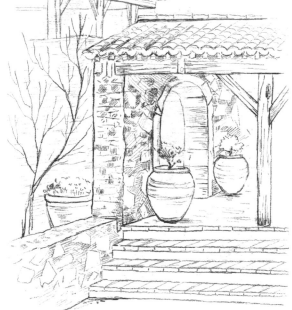

4.用線條畫出牆面的凹凸質感

在建築物上輕輕畫出長短不一的線條組,牆面上的凹凸質感便隱約浮現。

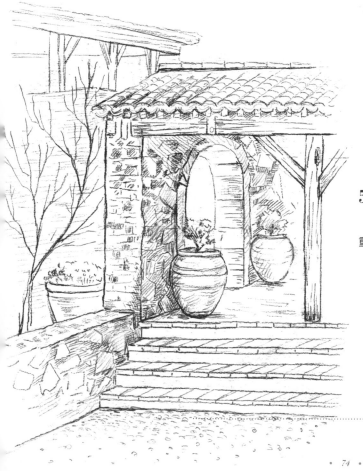

5.加強暗部線條

加強牆面凹凸處的暗部細節。用筆可稍微重一些,使其與亮部紋理有所區分。

用彎曲的小線條來表現地面質感。除了階梯處外側以外,下筆的力道可由重到輕做出變化。

植物的質感

描繪植物時會用到一些筆觸，以表現其質感。掌握了這些筆觸後，就能舉一反三地描繪出各種植物了。

（樹幹）

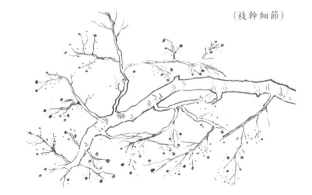
（枝幹細節）

直線與彎折線

樹幹大多是挺直的，可多用直線來畫。樹幹的質感則用彎折的筆觸來表現。

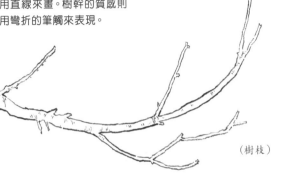
（樹枝）

點狀筆觸

用大小不一、疏密不同的筆觸來表現枯枝或枝幹上的細節。

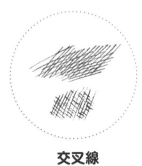

交叉線

用交叉線來表現茂密的樹冠暗部和樹冠的形態變化。

（樹冠）

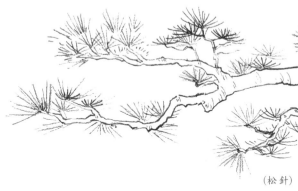
（松針）

短線與曲線

短促的線條可用來表現松針，草叢柔軟的質感則用曲線來描繪。

（樹冠）

（草叢）

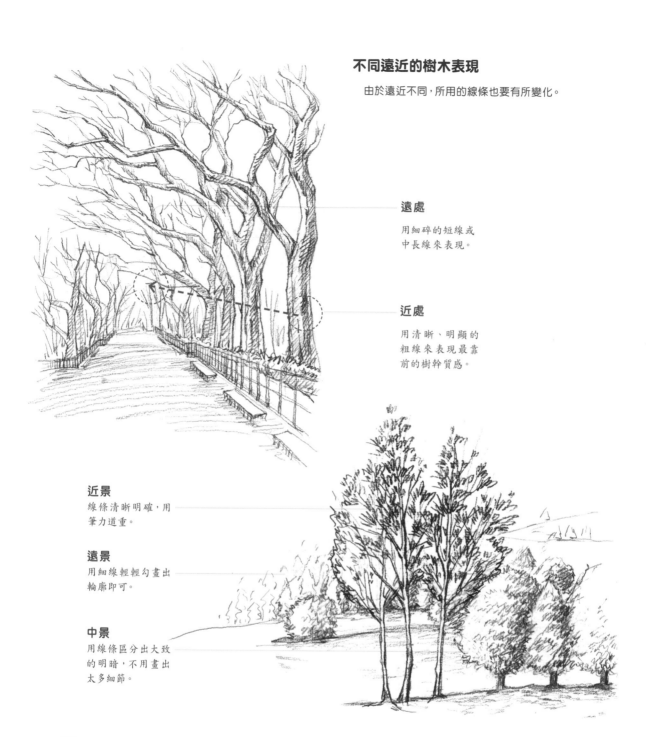

不同遠近的樹木表現

由於遠近不同，所用的線條也要有所變化。

遠處

用細碎的短線或
中長線來表現。

近處

用清晰、明顯的
粗線來表現最靠
前的樹幹質感。

近景

線條清晰明確，用
筆力道重。

遠景

用細線輕輕勾畫出
輪廓即可。

中景

用線條區分出大致
的明暗，不用畫出
太多細節。

試一試：彎折線練習

用不同的筆畫出彎折不一的線條。

練習：松樹

通過對線條與表現方式的瞭解，將其運用到松樹上。根據松樹的結構、生長趨勢，用不同的線條來表現其質感。

1.確定形狀、位置

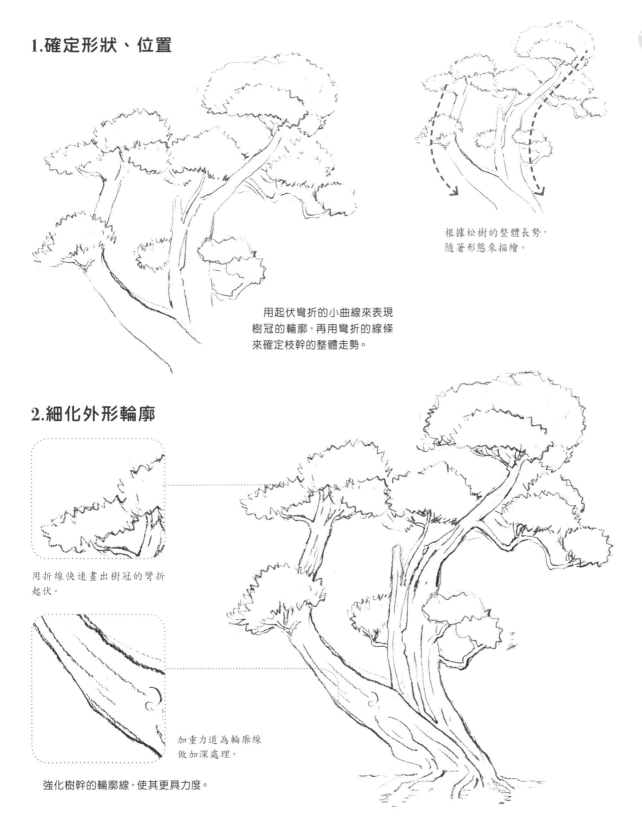

根據松樹的整體長勢，
隨著形態來描繪。

用起伏彎折的小曲線來表現
樹冠的輪廓，再用彎折的線條
來確定枝幹的整體走勢。

2.細化外形輪廓

用折線快速畫出樹冠的彎折
起伏。

加重力道為輪廓線
做加深處理。

強化樹幹的輪廓線，使其更具力度。

3.刻畫樹冠的質感

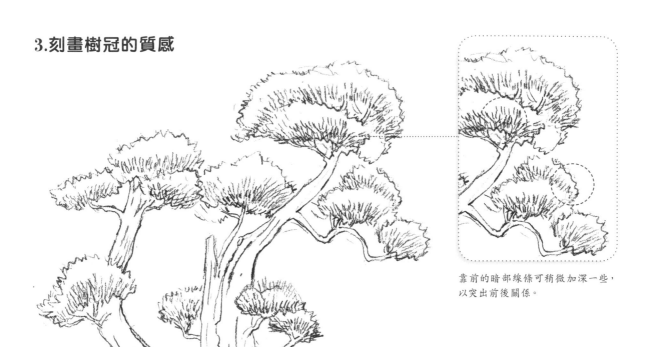

靠前的暗部線條可稍微加深一些，
以突出前後關係。

削尖鉛筆，在樹冠的暗部快速畫出短促
的線條，將松針的形狀概括出來。

4.刻畫樹幹紋理

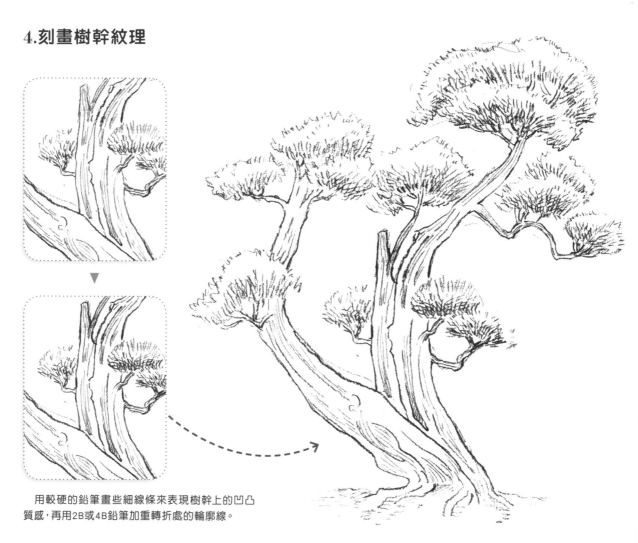

用較硬的鉛筆畫些細線條來表現樹幹上的凹凸
質感，再用2B或4B鉛筆加重轉折處的輪廓線。

水面的質感

用長短不一、深淺不同的線條畫出平靜、有漣漪、瀑布等的水面質感。

平靜的水面

用排列較密集的線條將平靜的水面描繪出來。

...... 多用橫向筆觸來表現
平靜的水面質感。

有漣漪的水面

觀察有漣漪的水面，根據波紋的走向用
短折線或弧線將紋理描繪出來。

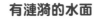

用弧線畫出水紋的
狀態，再加重力道
加深暗部的線條。

加重力道描繪水
波的邊緣，波浪的
起伏則用細小的
短線來表現。

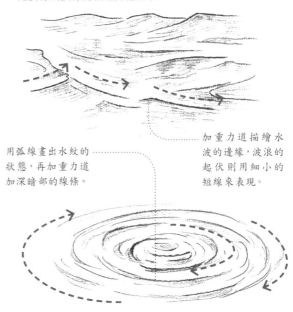

瀑布

加深山石、樹叢的色調，用襯托法將瀑布表現出來。
也可以適當加深瀑布的邊緣來強調其輪廓。

用斜向線條將瀑布
下的山石色調大致
表現出來，以反襯出
瀑布的色調。

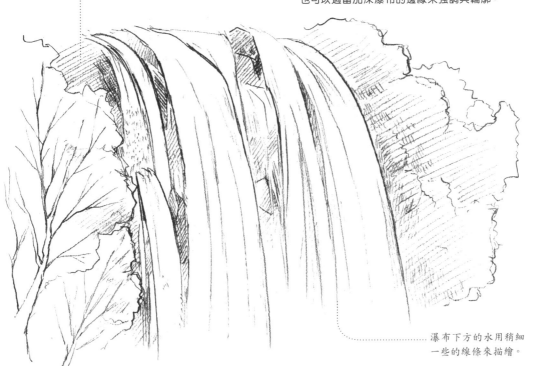

瀑布下方的水用稍細
一些的線條來描繪。

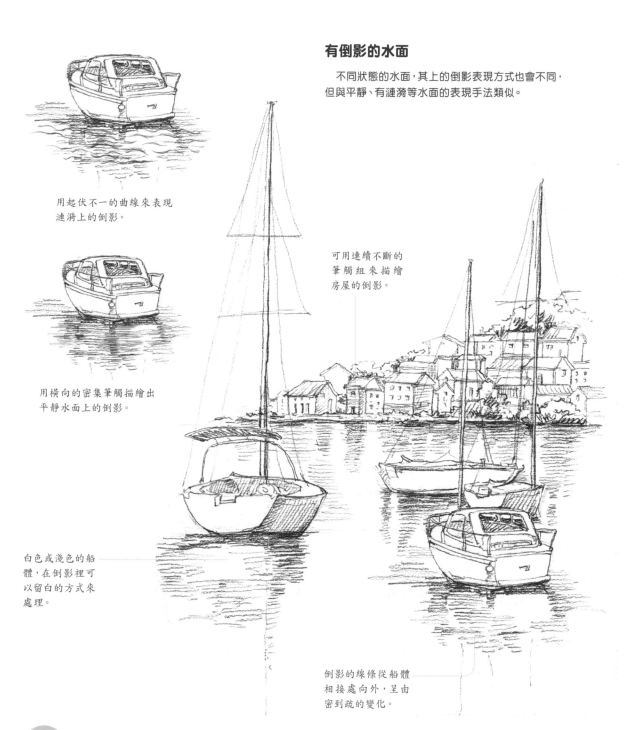

有倒影的水面

　　不同狀態的水面，其上的倒影表現方式也會不同，但與平靜、有漣漪等水面的表現手法類似。

用起伏不一的曲線來表現漣漪上的倒影。

用橫向的密集筆觸描繪出平靜水面上的倒影。

可用連續不斷的筆觸組來描繪房屋的倒影。

白色或淺色的船體，在倒影裡可以留白的方式來處理。

倒影的線條從船體相接處向外，呈由密到疏的變化。

試一試：弧線練習

活動手腕畫出彎曲的弧線。

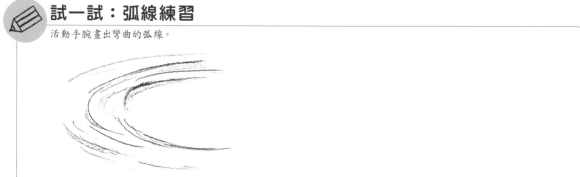

練習：流動的小溪流

用長線條與短線條相互結合的方式表現出小溪的流動狀態，畫的時候要掌握好線條的輕 重變化。

1.劃分畫面區域

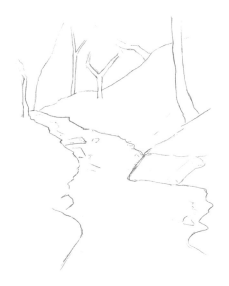

用曲線區分溪流與岸邊的石頭路，
並用將樹木表現出來。

2.加深邊緣線條

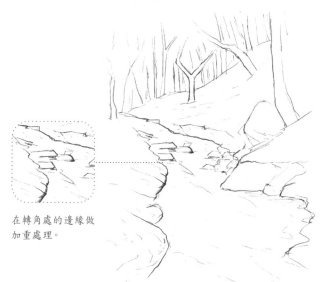

在轉角處的邊緣做
加重處理。

用筆尖加重岸邊的邊緣，再以長短不一
的線條表現靠後的樹木。

3.用線條表現流水的質感

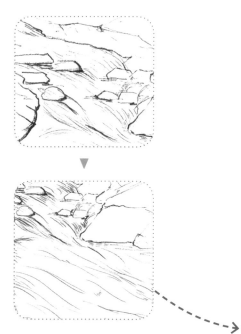

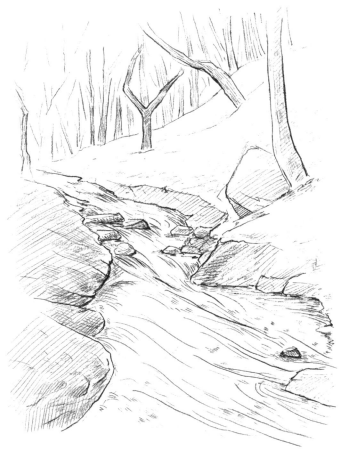

以短線加深石頭周圍和轉折河岸邊
的水紋，再用長線條畫出溪水流動的動
態線條；並用斜向長線條加深岸邊的
石頭，以襯托出溪流的淺色。

總結復習：早餐餐桌

根據餐桌上的器皿、食材，以各式筆觸將物品的質感表現出來。

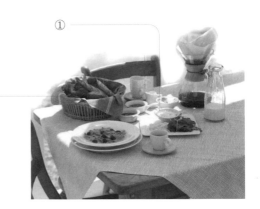

仔細觀察畫面並分析。先對①過多的碗碟進行省略，仔細處理②的質感，再對各物品的輪廓做虛實處理。

1.確定畫面中物體的位置

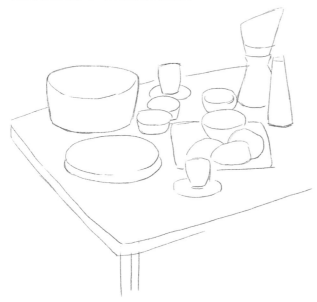

桌上的碗盤可先用隨意的線條將物品大小、擺放位置做個大致定位。

2.細化單個物體的輪廓

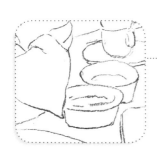

暗部上的線條可適當加深一些。

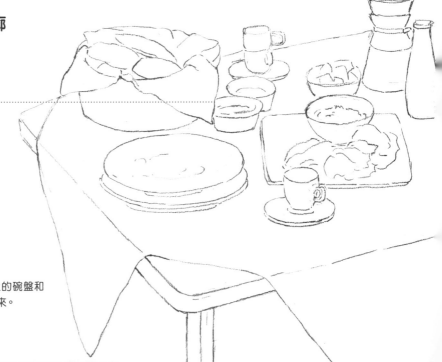

多用曲線來整理桌上的碗盤和食物，將其輪廓表現出來。

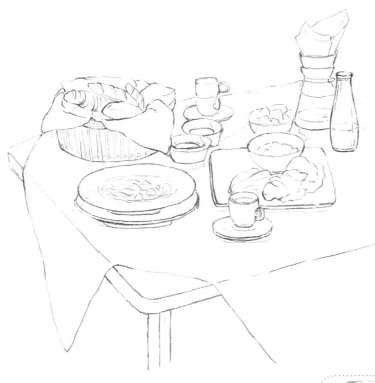

3.強調整體輪廓

對線條做輕重不一的變化。
描繪時，盡量在轉折處及暗部
線條上做加深處理。

4.加入線條進行色調處理

由於咖啡壺的固有色
較深，即使位於靠後
位置，線條的排列也
相對要密一些。

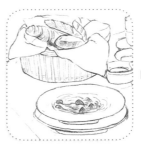

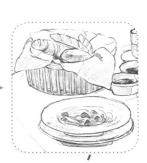

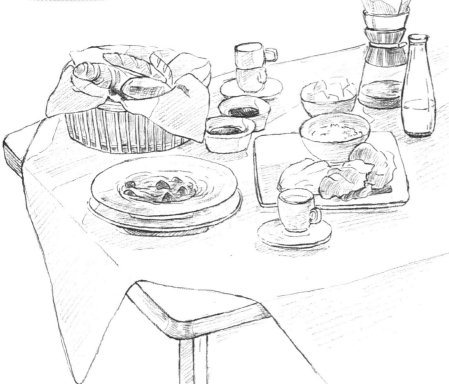

對靠前的麵包和麵
條進行細節刻畫。通過
線條的輕重變化將麵
包與麵條的質感區分
開來。再用疏密不一的
線條將桌面的暗部色
調表現出來。

總結復習：花店

對複雜的花束進行簡化處理，再對色調進行主觀處理，將整體色調和前後的色調變化區分得更為明顯。

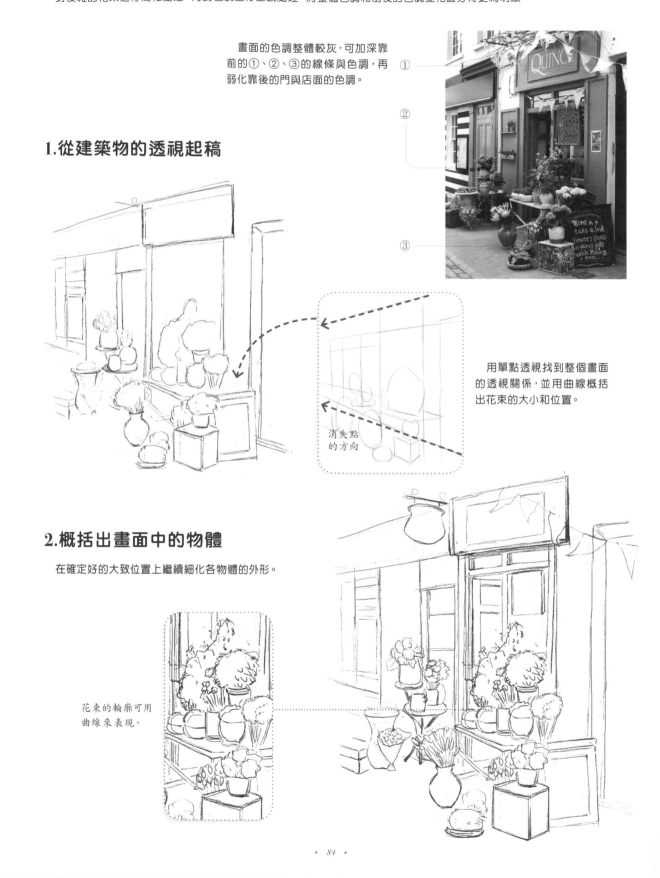

畫面的色調整體較灰，可加深靠前的①、②、③的線條與色調，再弱化靠後的門與店面的色調。

1.從建築物的透視起稿

用單點透視找到整個畫面的透視關係，並用曲線概括出花束的大小和位置。

消失點的方向

2.概括出畫面中的物體

在確定好的大致位置上繼續細化各物體的外形。

花束的輪廓可用曲線來表現。

3.勾畫出輪廓的輕重變化

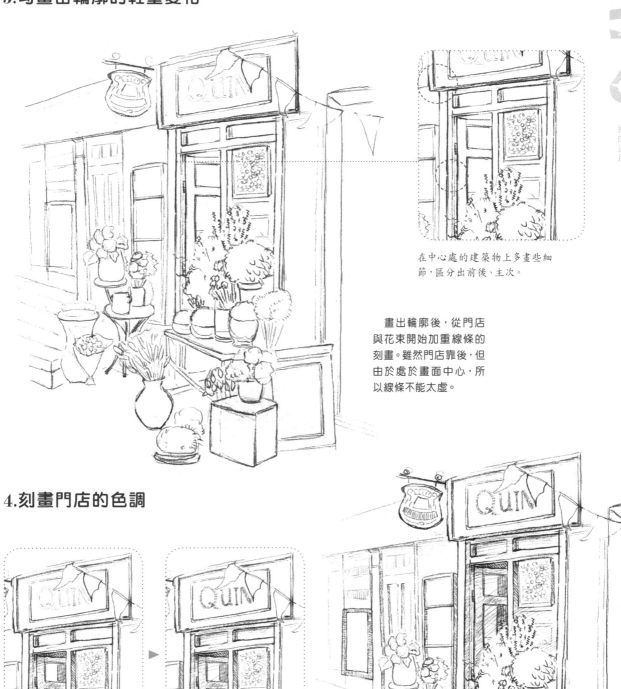

在中心處的建築物上多畫些細節，區分出前後、主次。

畫出輪廓後，從門店與花束開始加重線條的刻畫。雖然門店靠後，但由於處於畫面中心，所以線條不能太虛。

4.刻畫門店的色調

從門框的固有色開始，用斜向線條畫出色調。再用短線逐一加深招牌上的字母紋樣及門店的暗部。

5.畫出花束的色調

設定光源從左上方照過來，那麼花束、花瓶等的暗部則在右側，用長短不一的線條進行描繪。

光源

6.完善畫面細節，強調輪廓

加重力道來強化門的轉折處、靠前的花瓶等處的線條。再畫出陰影區域，並用斜向線條表現出來。

再次加深靠前的木盒輪廓，以突出其靠前的位置。

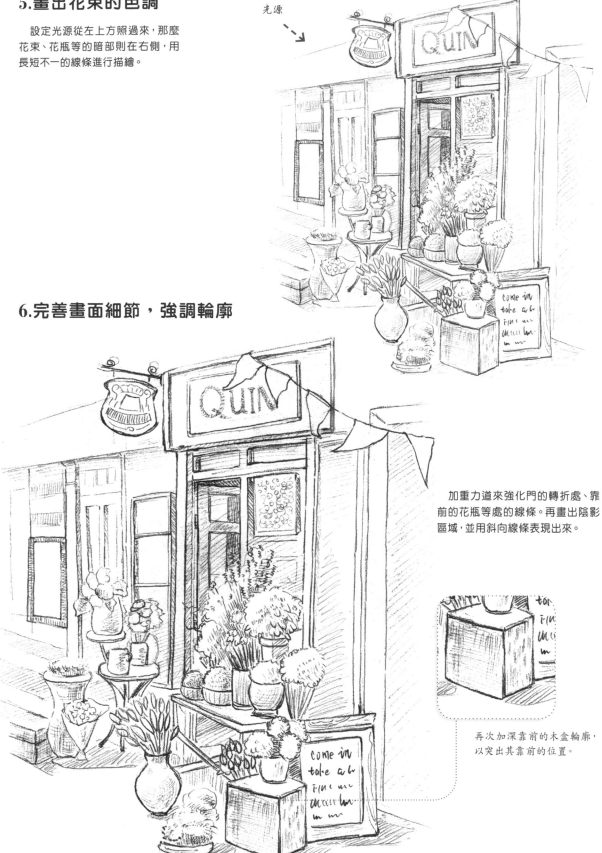

Part 4

畫 身 邊 的 靜 物

　　學習完如何運用線條後，本章將從細節出發，結合案例，對各個要點進
行深入講解，希望能幫助讀者理解要如何才能畫好靜物速寫。

4.1 靜物組合

速寫中最重要的是線條的運用，而初學者卻常常畫得過重了。輪廓線要畫出適當的輕重變化，通過案例仔細觀察物體的輪廓變化，快速提高速寫水平。

採用盲畫法，以筆尖來感受物體的輪廓變化，區分出陶瓷小鳥的轉折起伏和花朵的轉折變化。陶瓷小鳥①的輪廓線明確、銳利，而布料②的輪廓線柔和、細長。

①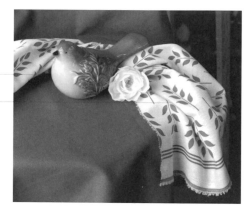
②

1.概括各物體的形狀

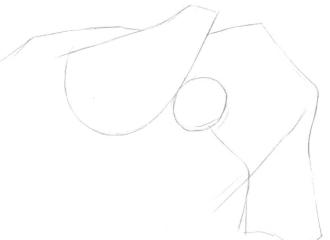

用淡淡的線條快速概括出物體的輪廓，分出各物體。

2.用有粗細變化的線條來表現物體輪廓的虛實

重　輕

注意輪廓起伏處的線條輕重變化，減輕凸出和遠處的部分。

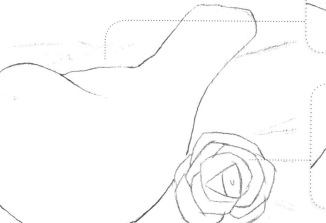

從內到外以錯開的方式勾勒出花瓣的大致層次分布，以方便後續的細化。

大致劃分花瓣的層次，從中心開始加深輪廓線條，對輪廓的虛實進行細化，讓物體產生體積感。

3.繼續刻畫輪廓細節

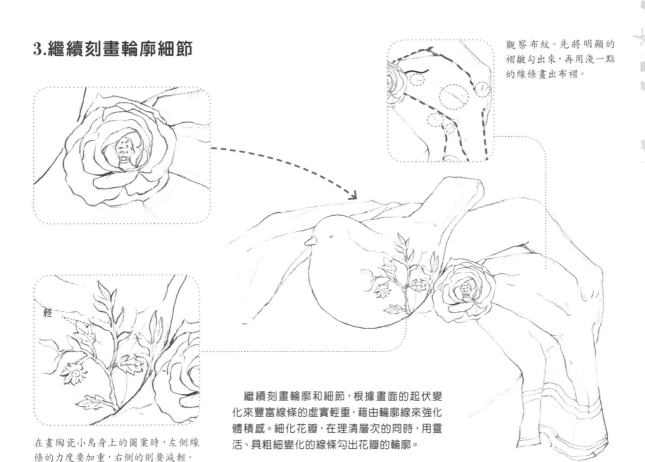

觀察布紋。先將明顯的褶皺勾出來,再用淺一點的線條畫出布褶。

輕

在畫陶瓷小鳥身上的圖案時,左側線條的力度要加重,右側的則要減輕。

繼續刻畫輪廓和細節,根據畫面的起伏變化來豐富線條的虛實輕重,藉由輪廓線來強化體積感。細化花瓣,在理清層次的同時,用靈活、具粗細變化的線條勾出花瓣的輪廓。

4.完成

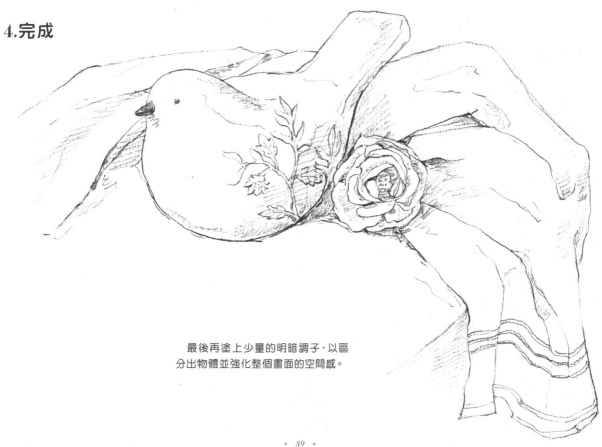

最後再塗上少量的明暗調子,以區分出物體並強化整個畫面的空間感。

4.2 一串葡萄

在觀察身邊的靜物時，常會因為光線不夠而造成畫面感不強。本節將分享如何運用技法來突出光影效果，畫出光感十足的葡萄。

觀察葡萄，其表面有一層霜，有些斑紋，光感不強。這時可藉由突出高光、加強投影，以提高對比的方式來強化光影間的關係。靜物上的反光相對明顯，要在畫面中適當地表現出來。

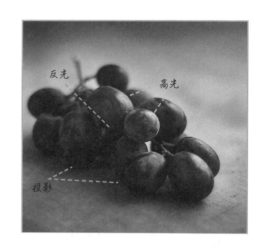

1.用橢圓形概括出葡萄

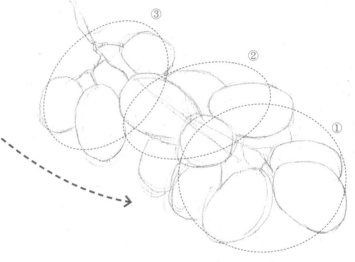

快速地用橢圓形從前端開始概括出葡萄，按照①、②、③的順序依次畫出整串葡萄的大小，方便理清層次關係。

2.勾畫、加深葡萄的輪廓

加重線稿，重新勾畫輪廓線，並加重葡萄連接處的線條，以區分出相互的空間關係。

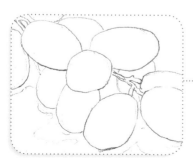

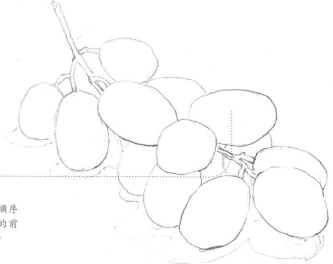

按從前到後的順序整理好葡萄間的前後和大小關係。

3.塗上葡萄的固有色

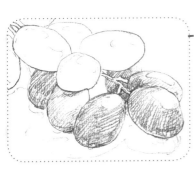

確定葡萄整體的固有色。根據明暗關係依次為葡萄上色,處於下面及暗部的葡萄顏色稍微深一些,以拉出距離感。

用明暗色調處理好葡萄間的層疊和大小關係。

4.明確光影效果

繼續為葡萄上有明確形狀的投影上色,顏色要比固有色稍深一些。

用平行排線沿著輪廓線上色。

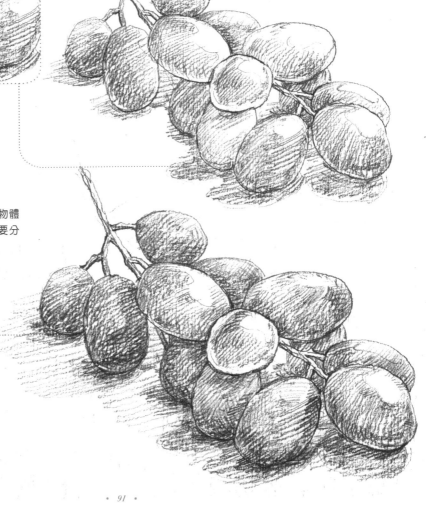

5.完成

加重高光旁的明暗交界線和投影與物體的交界處。在加強光影效果的同時,要分出投影與物體本身,統一整體效果。

適當地加重局部投影和明暗交界線,使葡萄更具光感。

4.3 精美廚具

面對透視感比較強的靜物，如果沒有找對它們的透視結構會讓物體看起來似乎不在同一個平面上。本節將藉由透視感較強的廚具，講解如何畫出透視準確的組合靜物。

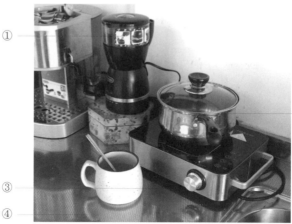

觀察物體間的前後關係，確定每個物體的透視與位置，用幾何圖形概括出物體，明確透視結構，再進行細化、上色。

1.確定構圖

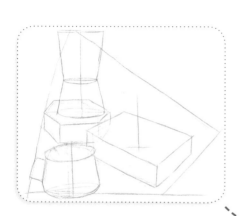

選定構圖，先用直線切割畫面的外輪廓；再確定物體的前後位置和大小。

由橢圓形組成的鍋蓋和鍋柄遵循著近寬遠窄的透視原理，a>b。

2.找準透視結構

先用簡單的幾何圖形快速概括出物體的形狀和大小，再為物體畫上透視結構的輔助線，快速完成準確的結構線稿。

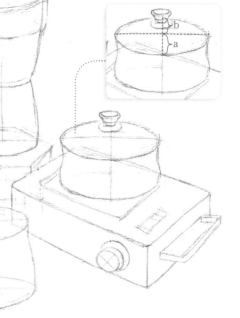

3.加強輪廓線

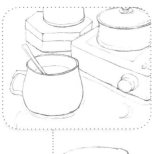

靠前的白色瓷杯其輪廓
線要深一些,適當地拉
開物體間的空間感。

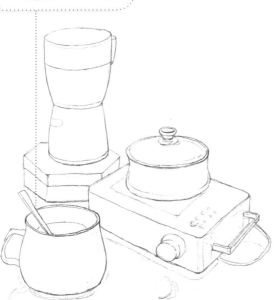

　減淡輔助線,在準確的畫面透視結構下,用深一點線條強
調並細緻勾畫物體的輪廓和細節。

4.確定明暗關係

　為畫面塗上少量的明暗調子,要記得留出
金屬物體上的高光和反光部分。

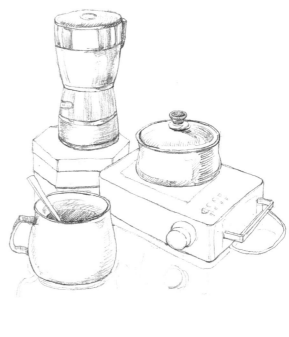

5.完成

　觀察各物體的固有色。廚具:大面積上色,並畫
上投影和少量的紋理細節。

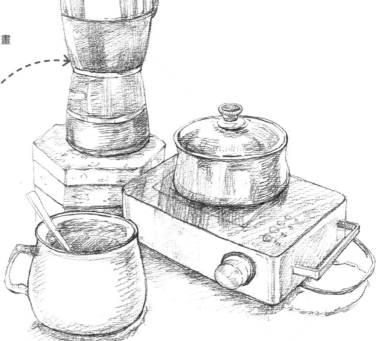

4.4 多肉盆栽

描繪過於複雜的物體時常會無從下筆。通過本案例來瞭解如何簡化細節，讓繪畫變得更簡單。

觀察畫面。畫面中①的多肉植物太過複雜，在速寫中需主觀地進行處理和簡化，②的石子也可以簡化。

1.分株簡化概括

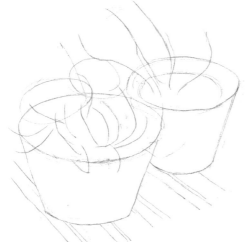

用簡單的線條快速概括出輪廓，簡化靠前的多肉分株。先確定最外圈的分株形態，再概括其餘的分株。

2.根據輪廓細化線條

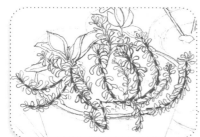

黑線為靠前的分株，先統一畫上細節。

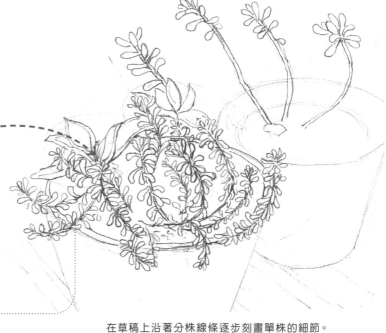

在草稿上沿著分株線條逐步刻畫單株的細節。先細化靠前且相互隔開的分株輪廓，再畫上重疊的分株輪廓，讓整個輪廓變得更像是一個整體。

3.加強畫面輪廓

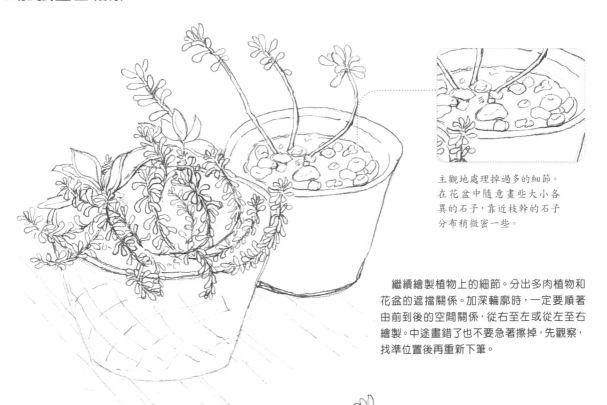

主觀地處理掉過多的細節。
在花盆中隨意畫些大小各
異的石子,靠近枝幹的石子
分布稍微密一些。

繼續繪製植物上的細節。分出多肉植物和
花盆的遮擋關係。加深輪廓時,一定要順著
由前到後的空間關係,從右至左或從左至右
繪製。中途畫錯了也不要急著擦掉,先觀察,
找準位置後再重新下筆。

4.完成

　　最後為畫面塗上適量的
明暗調子。強調物體的交
界處,統一整個畫面的明暗
效果。

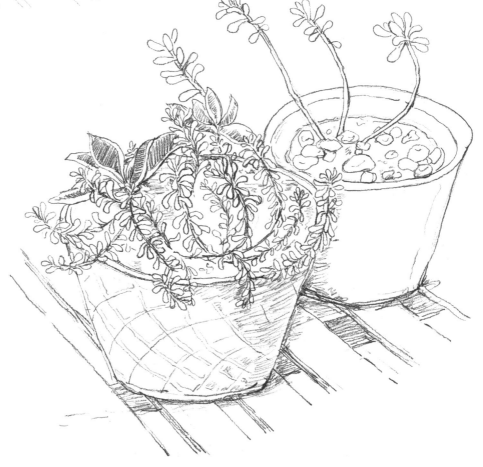

4.5 陶瓷杯罐

在速寫多物體時，需要通過一些藝術處理方式來加強手繪的表現，使其與照片有所不同。
本案例將通過加大空間的虛實表現讓畫面更具繪畫感。

觀察①、②、③的物體重疊處，
這些地方都需要表現出物體間的
虛實關係。繪製時，可運用線條的
深淺、細節和色調來加以區分。

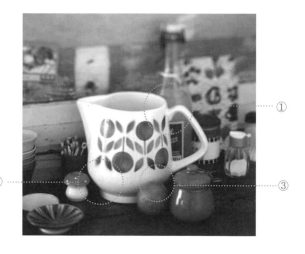

1.確定瓶罐的前後位置

觀察畫面，快速用直線定出
物體的高度和前後位置。

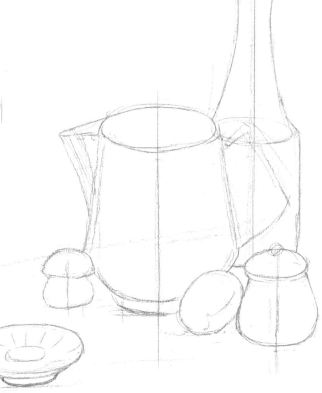

2.概括物體的大小

概括出物體的形狀、大小，並表現出
之間的遮擋關係。

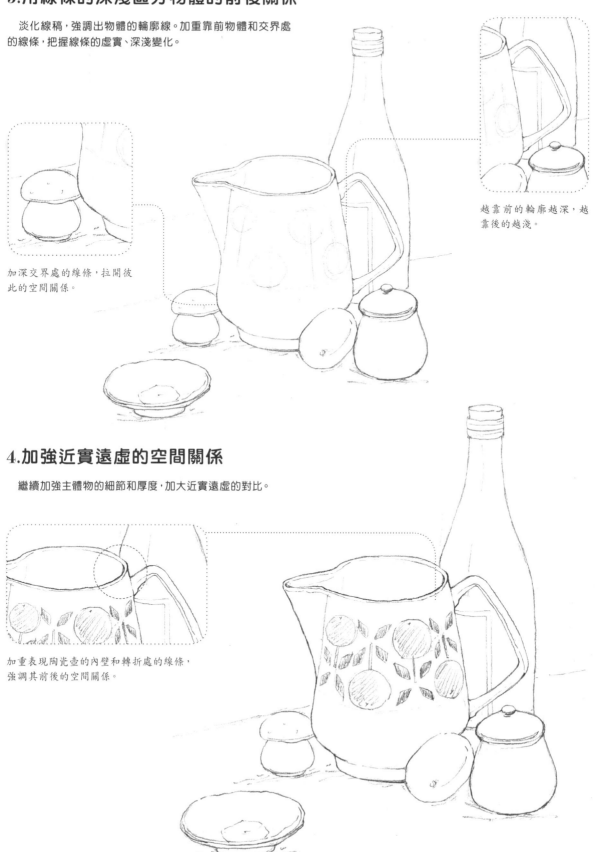

3.用線條的深淺區分物體的前後關係

淡化線稿，強調出物體的輪廓線。加重靠前物體和交界處的線條，把握線條的虛實、深淺變化。

加深交界處的線條，拉開彼此的空間關係。

越靠前的輪廓越深，越靠後的越淺。

4.加強近實遠虛的空間關係

繼續加強主體物的細節和厚度，加大近實遠虛的對比。

加重表現陶瓷壺的內壁和轉折處的線條，強調其前後的空間關係。

5.用色調區分遠近虛實

　為各物體塗上適量的明暗調子。強調一下投影的色調，靠前物體的暗部適當地畫深一些，以突出遠近關係。

利用酒瓶上的暗部色調來突出前方的陶瓷壺。

6.完成

　調整畫面整體的明暗虛實。加重靠前部分的暗部色調和細節，表現出更為強烈的前後虛實關係。

為前方的條紋碟子塗上紋理色調時，線條要清晰明確。

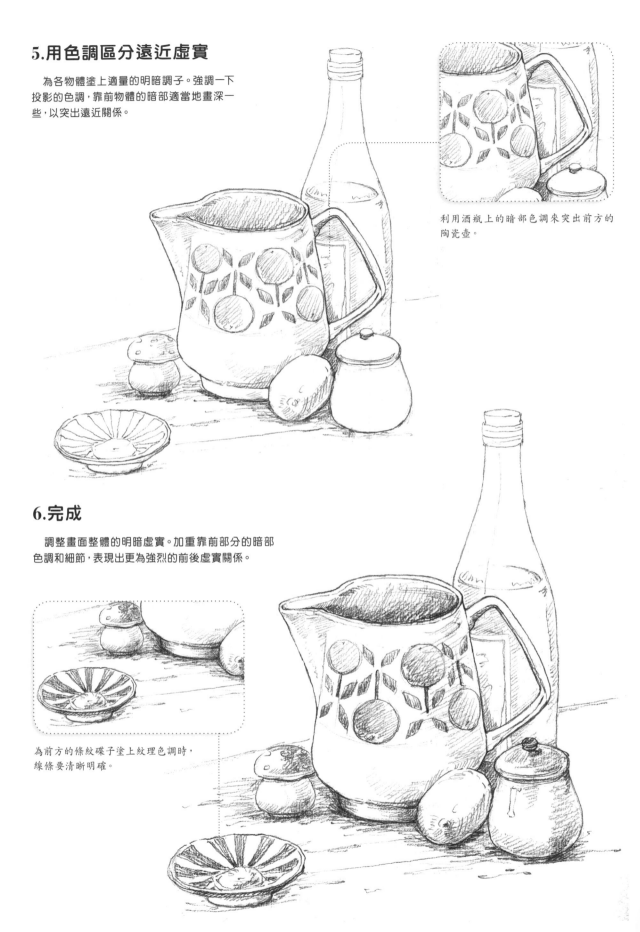

清新花藝

身邊的靜物組在很多時候其明暗搭配並不均勻，造成畫面不統一。本案例的重點在於如何處理明暗分配，讓畫面的色調更加平衡。

觀察畫面。除去最深的木墊，其他物體的色調都不太明顯，需要加強①、②、③、④的對比，表現出更強烈的明暗色調。

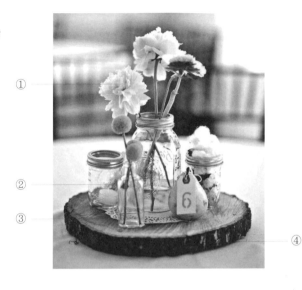

1.概括靜物的輪廓

快速概括出物體的輪廓，明確大致的形狀、分布和大小。

2.細化、加深靜物的輪廓

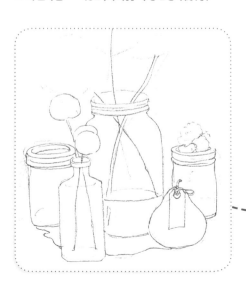

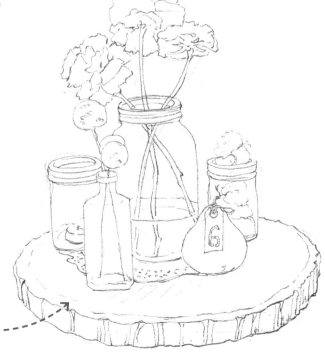

淡化草稿，從中心開始刻畫物體的輪廓和細節，明確物體的形狀和位置關係。

3.明暗色調的分配

從右側開始上色,為物體塗上少量的暗部色調。
加重前後物體的交界處和投影,要注意透明瓶子的
淺色色調。

4.整體調整明暗色調

為花束和玻璃瓶上的投影上色,讓色調
分配更加平衡。畫出各物體的明暗色調,
表現出物體的體積感。

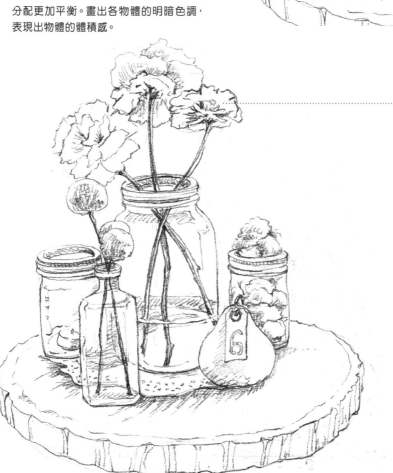

替花瓣塗上少量調子,只要分出花瓣間的
層疊關係即可。

5.畫出木墊的質感和色調

為顏色最深的木墊上色。在表現凹凸不平的樹皮質感時，要用抖動的短線來強化轉折處，並加深凹陷處的暗部。

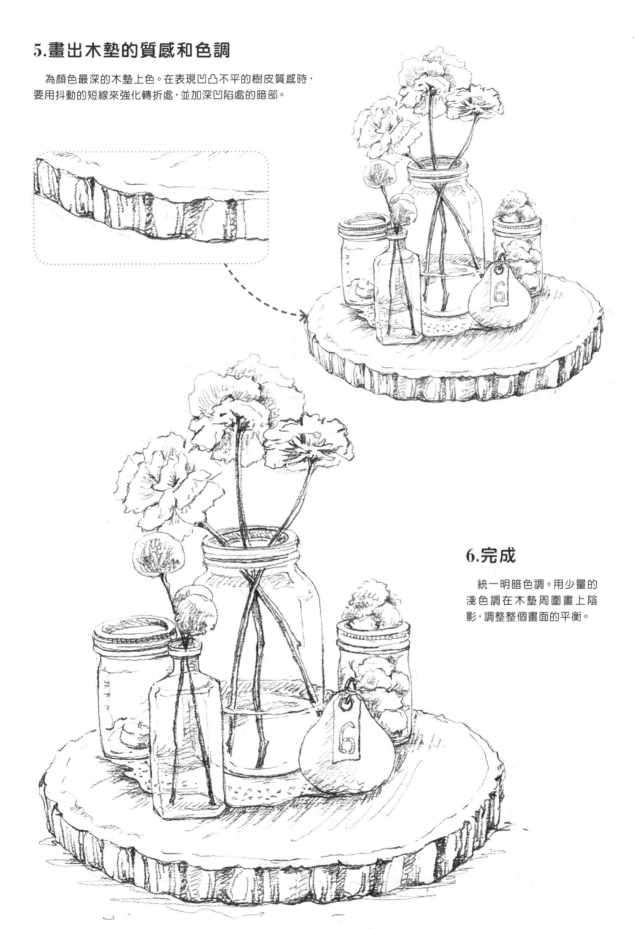

6.完成

統一明暗色調。用少量的淺色調在木墊周圍畫上陰影，調整整個畫面的平衡。

4.7 文具組合

觀察物體能讓我們判斷出其固有色的深淺。但為了展現出更好的畫面效果，我們需要以藝術的手法處理固有色。本案例將分享如何替物體上固有色。

觀察畫面中的物體可以發現，色調區塊都很明確，可通過區分固有色調將物體區分開來；但灰色調過多時，可淡化①、②的固有色，以統一黑白灰之間的關係。

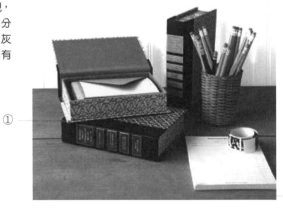

1.用幾何形概括外形

用簡易的幾何圖形和直線快速概括出物體的形狀和大小。

用直線表示出鉛筆，明確鉛筆的數量、長度及分布。

2.細化畫面

用線條輕輕細化每個物體的形狀、結構，明確出各個物體。

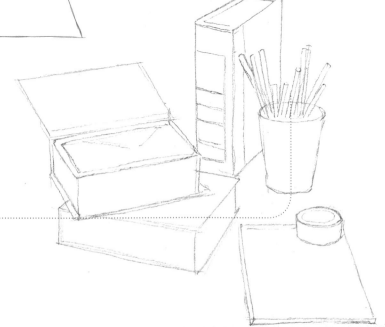

畫出圓柱形的筆桿，先忽略前後的遮擋關係。

3.從鉛筆開始加深線條

　　從鉛筆開始強化輪廓。根據草稿明確鉛筆的分布、大小，再由前到後加深鉛筆的輪廓線，畫出前後的遮擋關係。

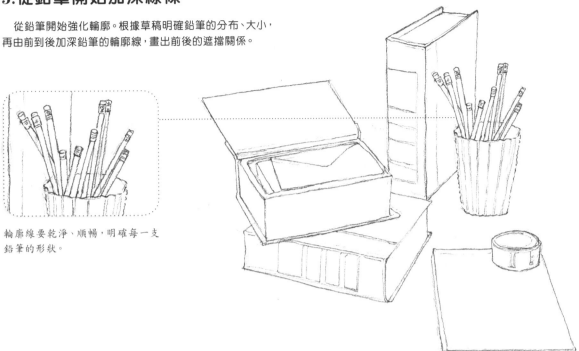

輪廓線要乾淨、順暢，明確每一支鉛筆的形狀。

4.區分物體固有色的上色方法

　　開始為物體塗上固有色。用短線給筆筒畫出藤編的質感，鉛筆、書籍和其他物體的暗部要對比上色，以固有色對每一物品進行區分。

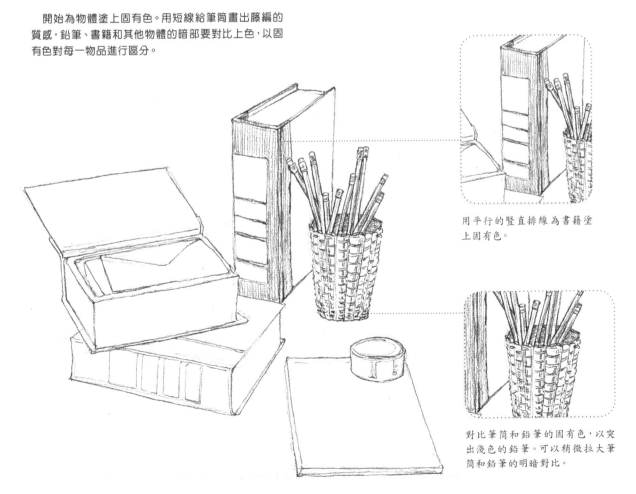

用平行的豎直排線為書籍塗上固有色。

對比筆筒和鉛筆的固有色，以突出淺色的鉛筆。可以稍微拉大筆筒和鉛筆的明暗對比。

5.合理分配固有色

　　繼續塗畫書籍的固有色。照片中兩本書的封面都是深色，觀察畫面，可以適度地去掉一些固有色，讓物體間的對比更加強烈。

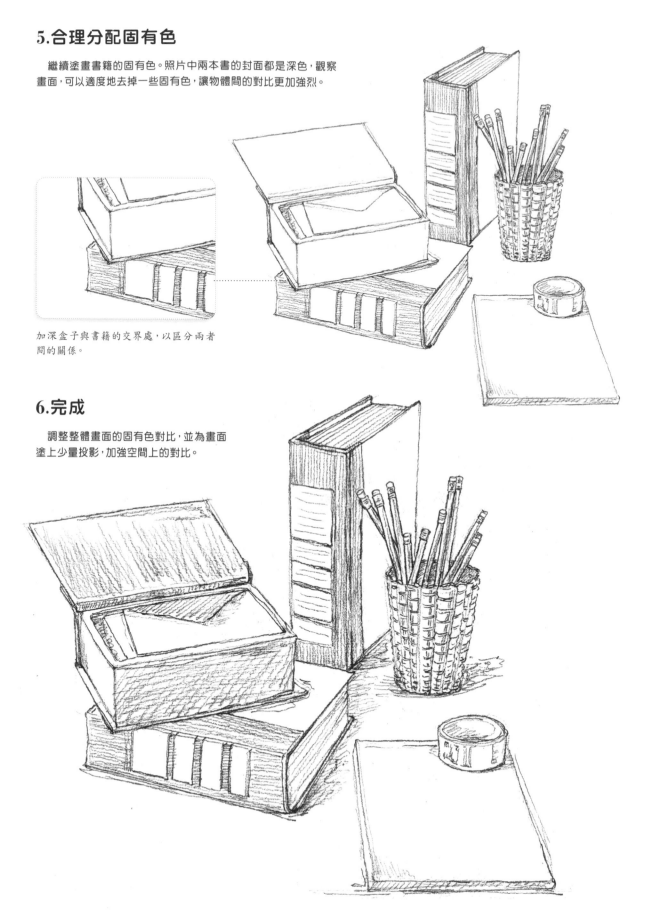

加深盒子與書籍的交界處，以區分兩者間的關係。

6.完成

　　調整整體畫面的固有色對比，並為畫面塗上少量投影，加強空間上的對比。

4.8 下午甜點

因為速寫的色調單一，在表現食物組時很難分出各種物體；因此，我們將在這一節學習到如何表現各種物體的質感，讓人一眼就能感受到食物的美好。

先觀察整體畫面，確定各種物體的質感，整體光滑的馬卡龍①上有些許花生顆粒和小坑，②處的明暗對比強烈，草莓③的色調過渡自然，奶油④的褶皺明顯，紙杯⑤的顏色比奶油稍微深一點。

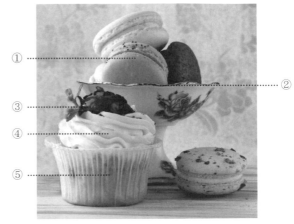

1.概括物體的大致位置

在三角形構圖中，合理分配物體的位置與大小，快速概括出來。

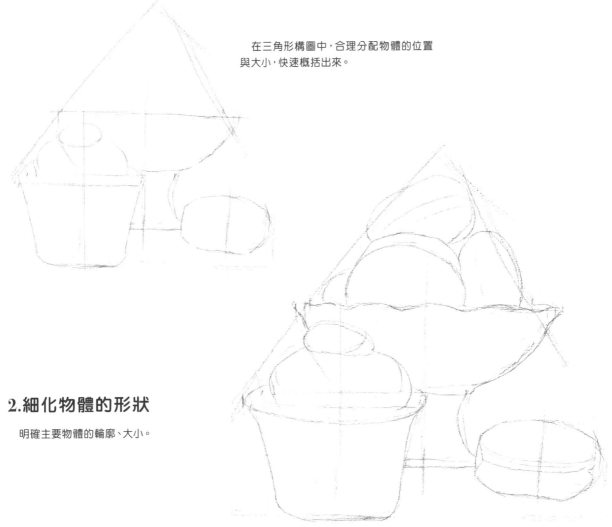

2.細化物體的形狀

明確主要物體的輪廓、大小。

3.輪廓線條的表現

淡化輔助線，用重一點的力道快速、靈活地勾出物體的輪廓。適當地區分每種物體的用線方式。

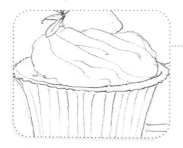

用自然、乾淨的彎曲線條來表現奶油，紙杯則用豎直線表現褶皺。

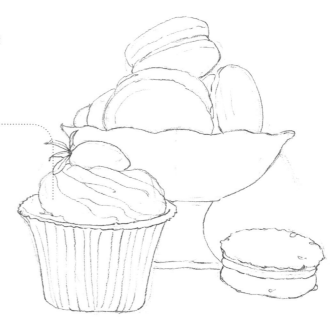

4.用線條表現質感

加入豐富的短線來表現細節。用不同的線條表現出不一樣的質感。

用斑駁的紋理表現出馬卡龍上的花生顆粒。

5.為不同質感的物體上色

給光滑的馬卡龍上色時，排線要乾淨、統一。金屬托盤的邊緣要用重色強調出厚度和金屬質感，還要記得畫出托盤上的玫瑰圖案。

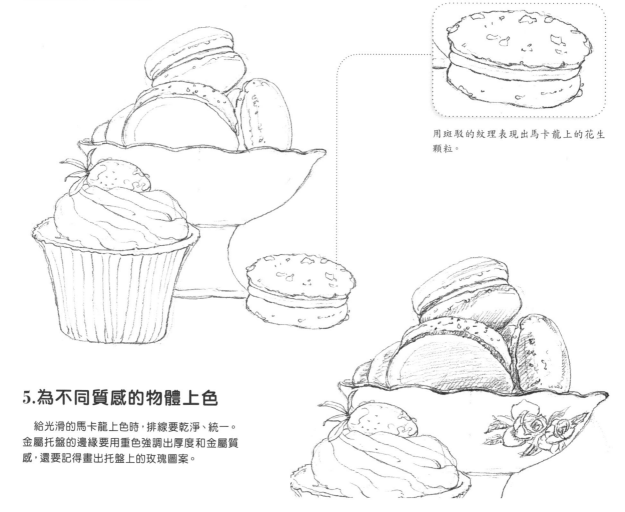

6.塗出暗部陰影

　　為杯子蛋糕塗上暗部色調，給白色奶油上色，草莓的排線要更密、更深一些。

奶油下方的深色投影可以突顯奶油的形狀。

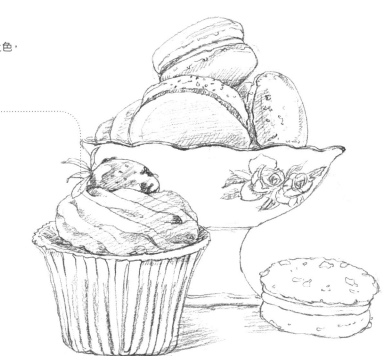

7.完成

　　調整整體的明暗色調。給白色托盤畫上適量的投影，將空間關係表現出來。

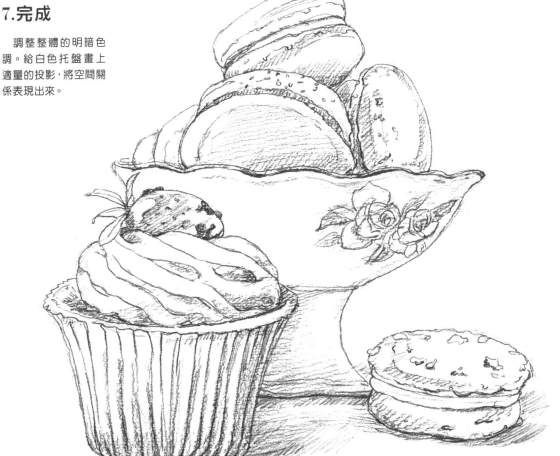

後院的小貓咪

確定畫面的主體，其他物體做虛化處理。用不同的線條描繪出不同的質感，加重轉折處和陰影讓畫面的色調更加統一。

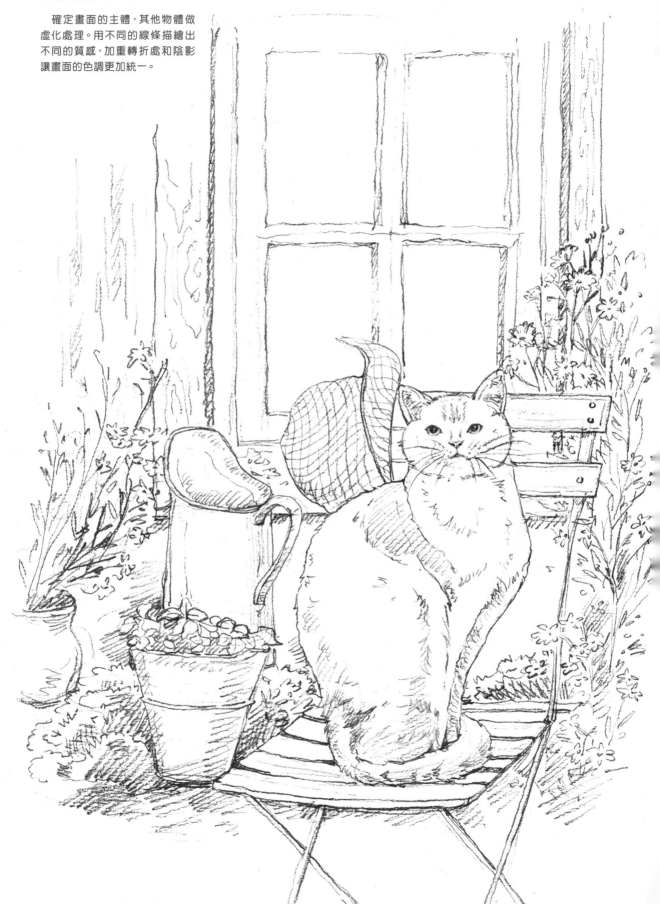

Part 5

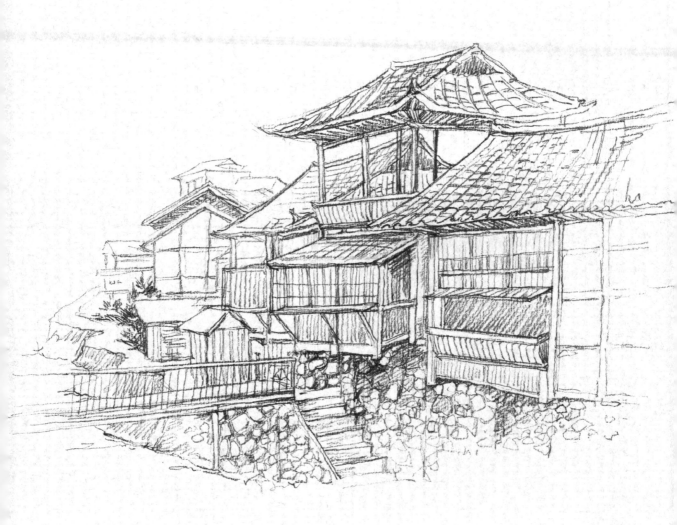

畫 周 圍 的 風 景

本章將用速寫的方式快速描繪風景,從一個要點出發,
結合實際的案例來講解風景畫的畫法,讓讀者更好上手。

5.1 街頭轉角

隨意瀏覽街頭會發現轉角處的建築物參差不齊,看起來複雜,初學者不容易抓住重點。本案例將教大家如何簡化建築物的輪廓,快速畫出街頭轉角一景。

觀察並分析畫面。首先簡化①處多餘的結構,用直線來表現②處的起伏邊緣,③處的建築物較複雜,用直線明確區分出來,最後,用線條簡化概括④的植物、雨棚……等。

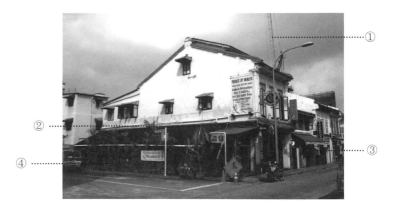

1.從建築物的基本透視起稿

這是一個典型的成角透視畫面,用極輕的線條確定整體的透視,同時畫出路燈的位置和高度。

消失點的方向　　消失點的方向

視平線

左下方的植物不是主體,用簡單的線條將輪廓概括出來就可以了。

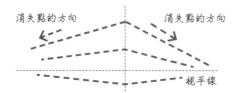

2.劃分建築物

在透視線的基礎上對建築物進行劃分,並定出門窗及植物的位置。畫出大致的建築物外形。

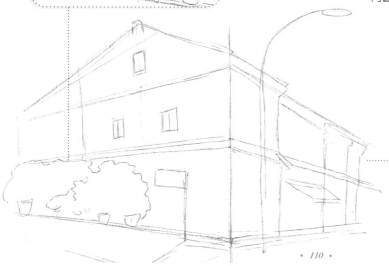

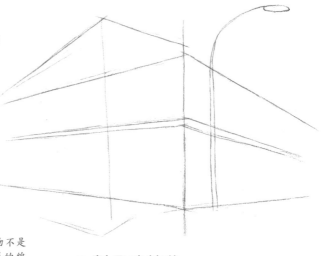

建築物的劃分同樣要遵守近寬遠窄的透視原理。

3.簡化建築物輪廓

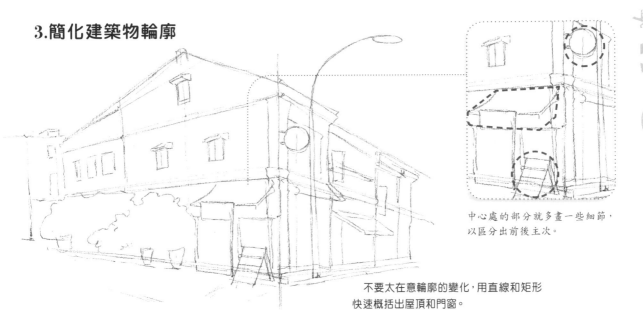

中心處的部分就多畫一些細節，
以區分出前後主次。

不要太在意輪廓的變化，用直線和矩形
快速概括出屋頂和門窗。

4.強調建築物的輪廓

從房頂開始加重線條的刻畫，減淡輔助線條，讓建築物的輪廓更加突出。

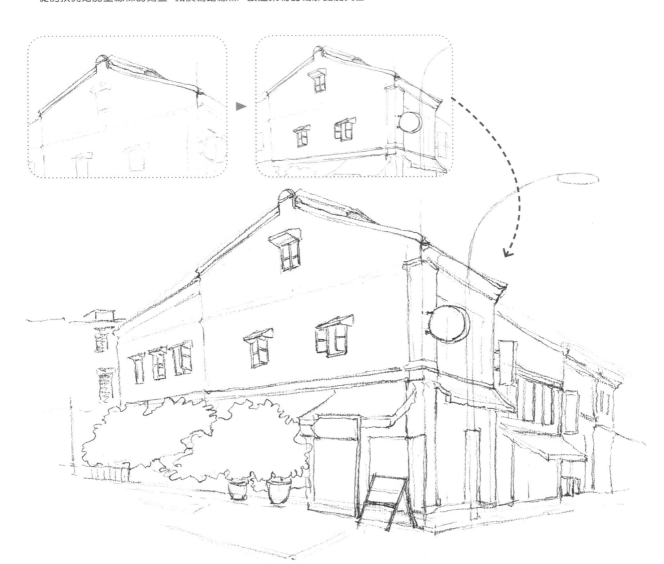

5.加強暗部線條

加深窗沿、路燈和招牌的暗部線條，
讓建築物的空間感更加強烈。

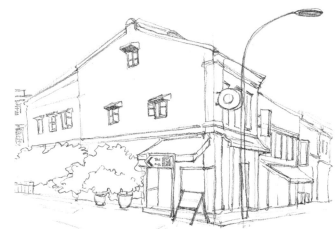

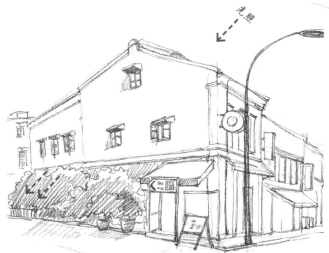

6.塗上簡單的暗部投影

從左側開始，順著單一方向，為暗部的
植物、窗戶上的投影和路燈上色，要區分
出不同的物體和前後關係。

7.完成

繼續給暗部上色。觀察、調整
整體的明暗關係。豐富植物的
層次，刻畫前景的細節，加深畫
面的明暗和虛實對比。完成轉
角街景的速寫繪製。

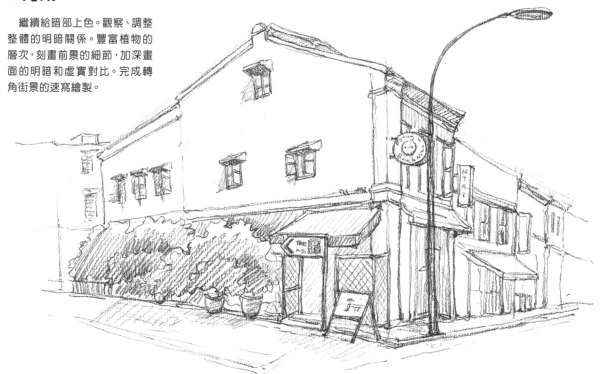

5.2 校園一景

速寫風景時，會對各個物體進行個別的上色，從而造成畫面過灰、明暗色調不統一。本案例中，我們將透過對比方式來處理明暗色調的分配，快速畫出校園中的一角。

觀察、對比畫面中的明暗色調。由於整體畫面為灰色調，繪畫時要加強①、②、③、④的黑白灰對比。

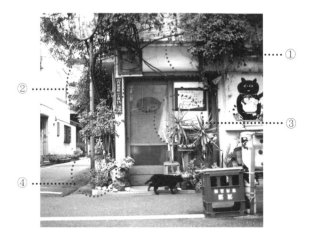

1.用線條切割畫面

用簡單的線條快速概括出建築物和其他物體。

2.細緻概括各物體

在輪廓的基礎上明確植物的大小和分布，以及建築的結構樣式，讓畫面更加清晰。

3.用具輕重變化的線條勾出輪廓

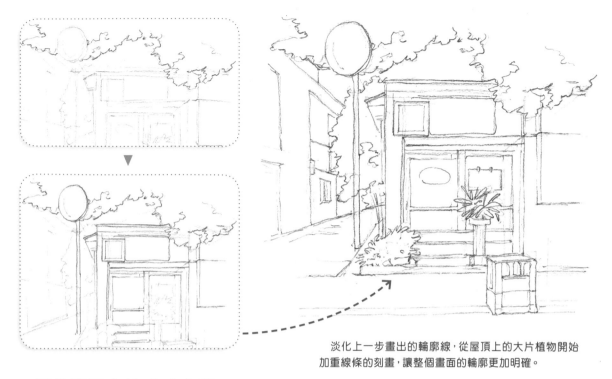

淡化上一步畫出的輪廓線,從屋頂上的大片植物開始加重線條的刻畫,讓整個畫面的輪廓更加明確。

4.區分畫面中的明暗色調

通過觀察照片,可以發現建築物與周圍的物體區分的不夠明確,需從頂部開始區分出明暗色調。

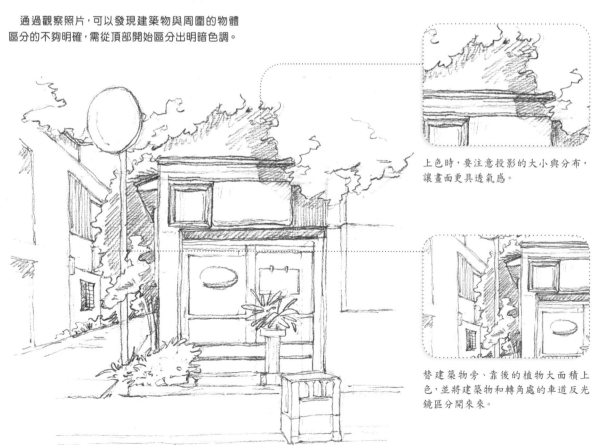

上色時,要注意投影的大小與分布,讓畫面更具透氣感。

替建築物旁、靠後的植物大面積上色,並將建築和轉角處的車道反光鏡區分開來來。

5.調整各物體的明暗色調

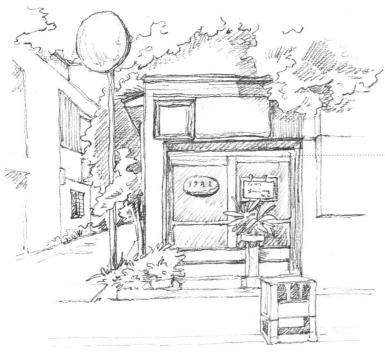

門的顏色整體偏暗。將門梁結構、寫字板
和植物留白，區分出各物體的色調分配，
讓畫面更加平衡。

繼續為畫面上色。上色
前要細心觀察，調整色調
分配，讓物體間的區分更
加明確。

6.完成

最後用較淺的
色調調整整體的明
暗。加強植物與建
築物的間隙邊緣和
建築物結構，以強
化畫面的空間感。

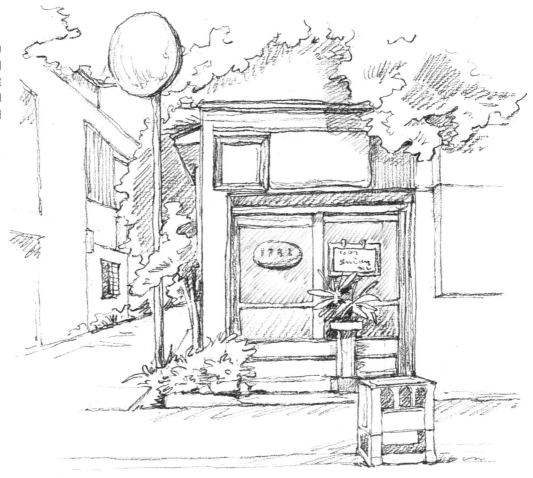

文藝咖啡館

畫室內場景時，往往會因為細節過多，不知道該如何下筆。通過本案例我們將學習到從構圖到細節繪製的全過程，簡化細節，輕鬆繪出咖啡館的內部。

觀察咖啡館內部，忽略牆上的壁紙圖案①，對②的文字進行簡化處理，複雜的咖啡機③用幾何圖形簡單概括，同樣對④、⑤處的物體進行簡化，只保留主體物。

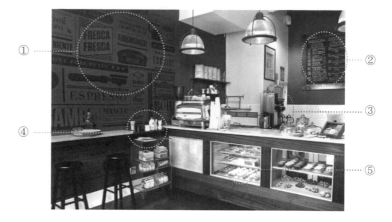

1.分割畫面

觀察咖啡館，用直線將桌面和牆面結構分割出來。

2.明確各物體的位置

在上一步的基礎上，開始分出桌子、台燈和承重牆等物體的分布。

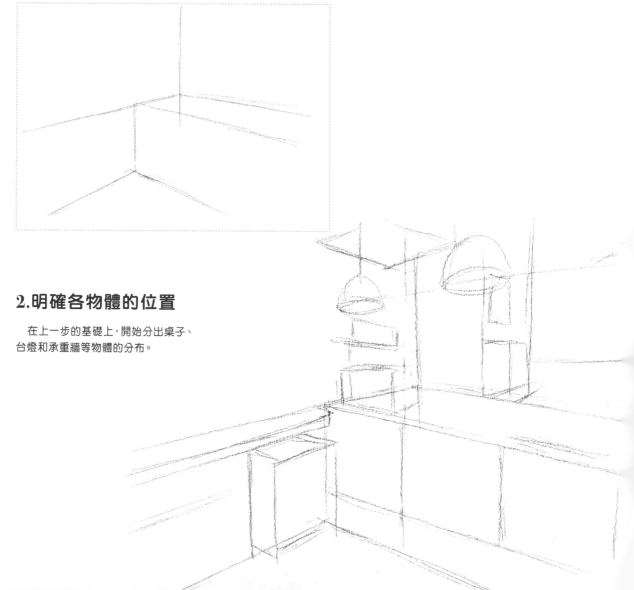

3.添加透視細節

　　繼續細化輪廓。根據透視原理畫出櫥櫃的結構，
從整體到細節，以完善畫面的主體輪廓。

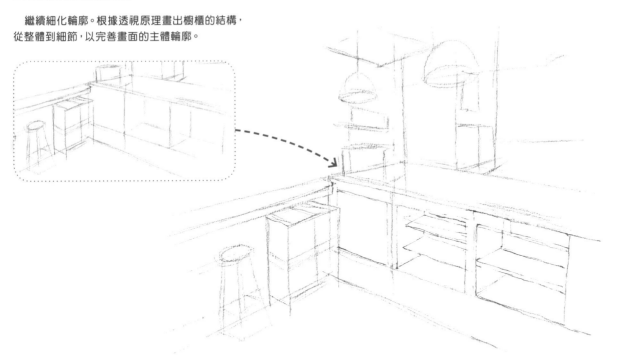

4.完善細節

　　觀察照片，將所能表現的物體逐步添加出來，
記得要簡化繁瑣的細節。

添加透視輔助線，以便準確畫出點心
的擺放位置。

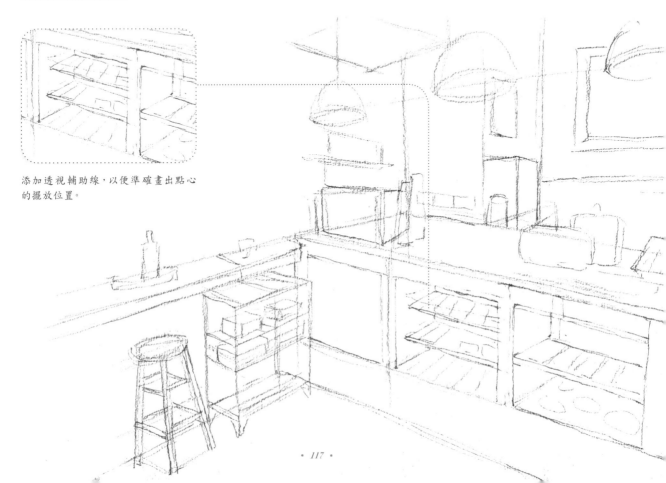

5.加強輪廓線

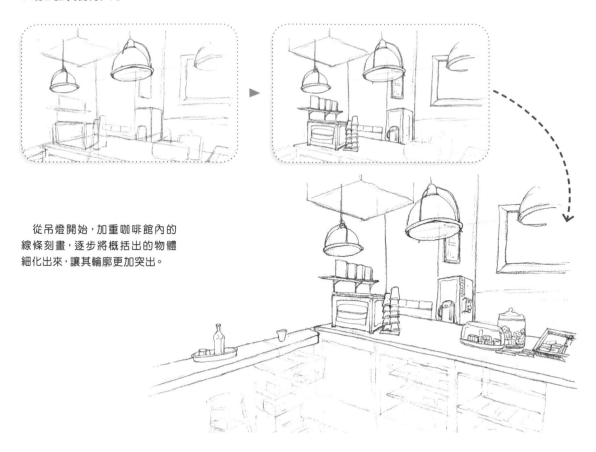

從吊燈開始，加重咖啡館內的
線條刻畫，逐步將概括出的物體
細化出來，讓其輪廓更加突出。

6.刻畫細節

加強畫面中各物
體的細節。細節要
重複化、精簡化。

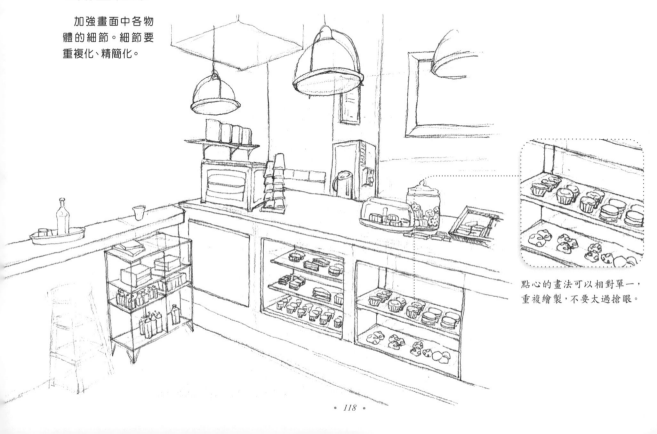

點心的畫法可以相對單一，
重複繪製，不要太過搶眼。

7.刻畫出紋理質感

完善畫面的細節，塗出鐵絲櫃子的紋理。

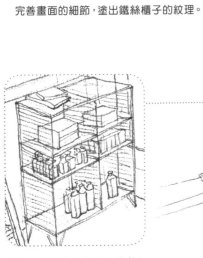

用淺一點的線條順著結構畫出
紋理的走向。

8.完成

最後，快速為畫面塗上明暗
色調，做到畫面整體統一。盡
量避開細節輪廓線條，不要將
細節弱化掉了。

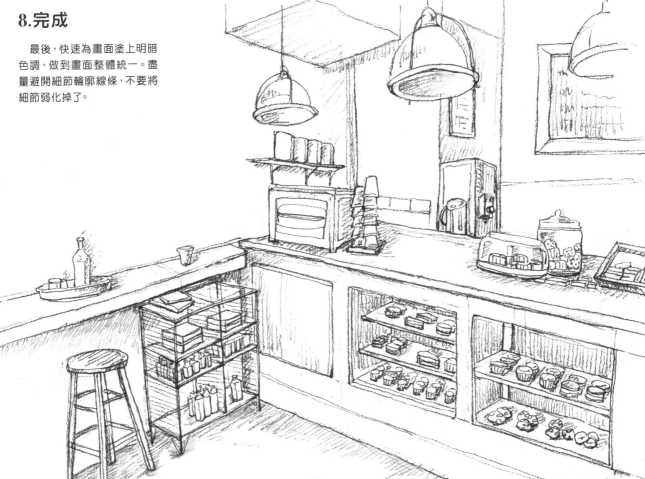

 午後小巷

學習了基本的透視原理後,在觀察物體時要特別注意透視變化,不統一的透視結構會造成構圖上的混亂。我們將以案例說明如何明確風景中的透視結構,畫出延伸至遠方的小巷。

根據基本的透視原理來觀察畫面,會發現平行線都相交在一個消失點上,道路兩旁的建築物也遵循著透視規律。把握透視結構,準確畫出建築物的透視變化。

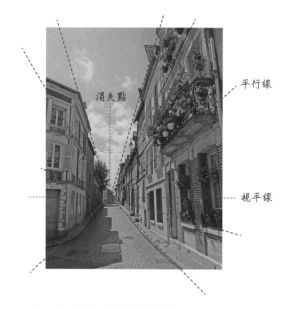

消失點
平行線
視平線

1.確定整體的透視結構

輕輕勾出畫面中的基本透視結構線,還有兩側建築物的門窗結構線,以確保門窗的透視是正確的。

2. 明確建築物的透視

用豎直的線條畫出各棟建築物的寬度,並明確建築物的透視關係。

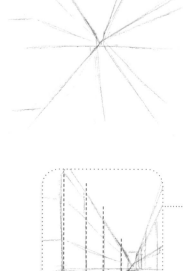

因為建築物的大小不同,其寬度也不完全是一般透視下的近寬遠窄。

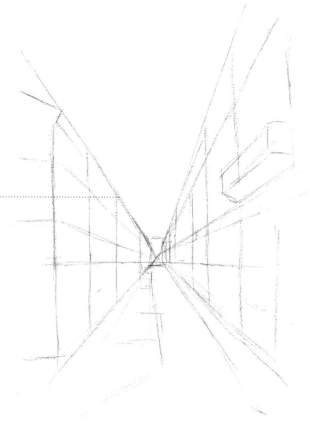

3.細化門窗的細節

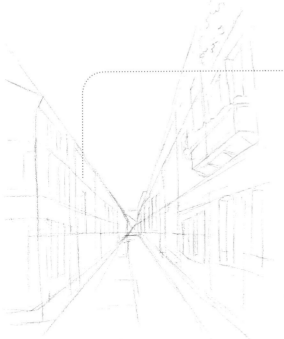

在確定了每棟建築物的門窗大小及位置後，就必須遵守近寬遠窄的透視原則。

在透視線的基礎上，畫出建築物的門窗和細節。

4.勾畫左側的建築物輪廓

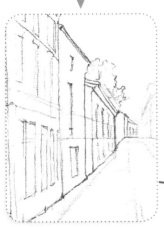

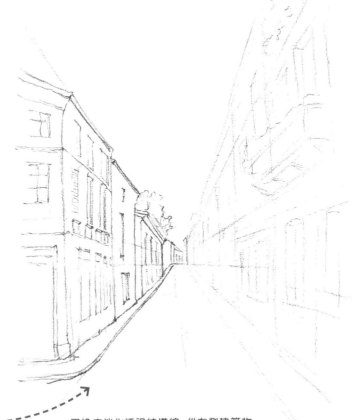

用橡皮淡化透視結構線。從左側建築物開始，用具輕重變化的線條強調出建築物的外形和門窗上的細節。

5.勾畫右側的建築物輪廓

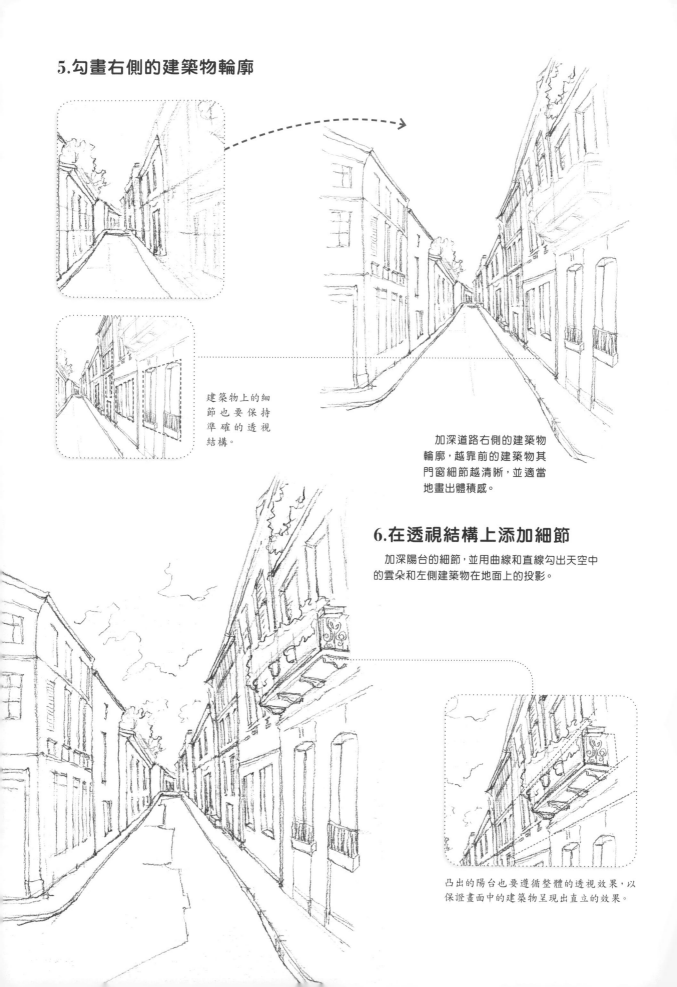

建築物上的細節也要保持準確的透視結構。

加深道路右側的建築物輪廓，越靠前的建築物其門窗細節越清晰，並適當地畫出體積感。

6.在透視結構上添加細節

加深陽台的細節，並用曲線和直線勾出天空中的雲朵和左側建築物在地面上的投影。

凸出的陽台也要遵循整體的透視效果，以保證畫面中的建築物呈現出直立的效果。

7. 塗上暗部陰影

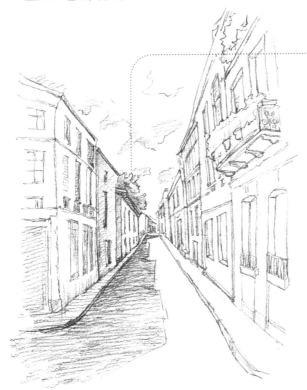

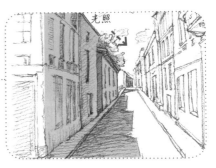

根據照片中的投影位置，確定日照的方向。
將左側建築物統一地視為暗面。

觀察畫面明暗，快速替左側暗面的建築物上色。
投影的顏色相對於建築物來說要深一些。

8.完成

調整整體色調。替右側的
細節畫上適量的投影，並強
調建築物間的間隙位置、路面
和建築物的交界線，以便將
建築物和路面區分開來。

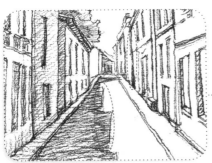

適當加重投影的外側邊緣，加大投影與路面
亮部的對比。

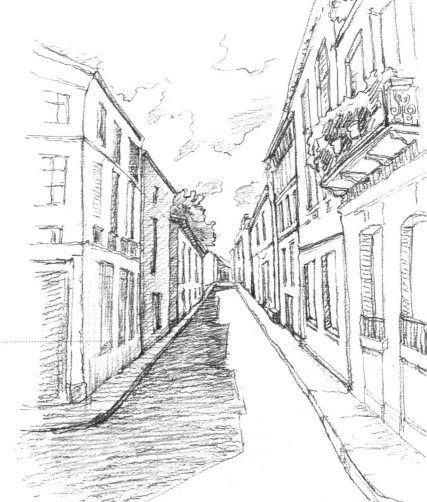

5.5 秀美的梯池

自然界的景物變化多姿，當不同的物體聚集在一起時，需要通過線條和色調來表現各物體的質感。通過案例可以學習到不同質感的表現方式，快速畫出秀麗的水池美景。

觀察畫面，以質感的表現方式來區分畫面中的物體：樹冠①、石壁②、傾瀉流動的水③和衝擊水面的水④。

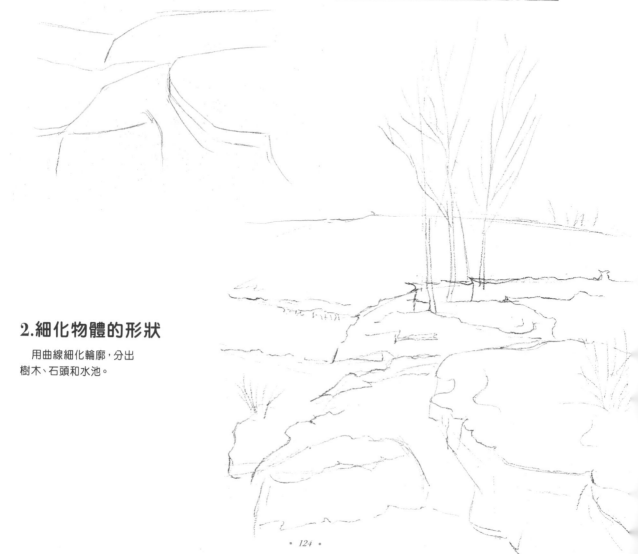

1.概括主體

觀察整體風景，將較明確的水池外形概括出來。

2.細化物體的形狀

用曲線細化輪廓，分出樹木、石頭和水池。

3.刻畫水池的輪廓

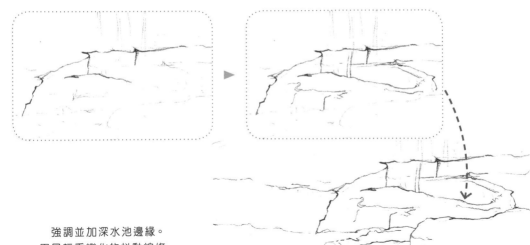

強調並加深水池邊緣。
用具輕重變化的抖動線條
將石壁的質感表現出來。

4.強調整體輪廓

畫出植物和水池上的水紋，
線條要比石壁淺。

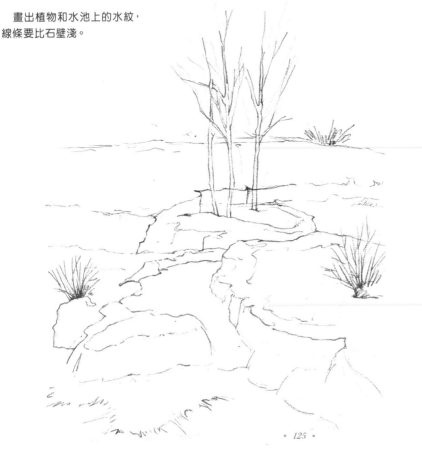

畫樹木的線條要乾淨利落，不要像
畫石壁的那樣抖動得厲害。

水紋的線條比石壁的線條更加流
暢、自然。

5.石壁的質感表現

用力道較重的排線，塗出水池岩層間的暗部陰影，以區分不同物體的質感。

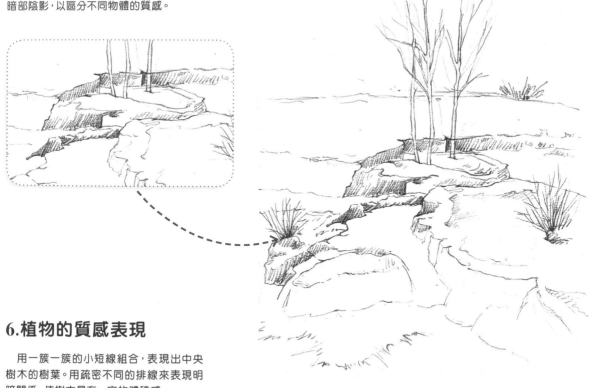

6.植物的質感表現

用一簇一簇的小短線組合，表現出中央樹木的樹葉。用疏密不同的排線來表現明暗關係，使樹木具有一定的體積感。

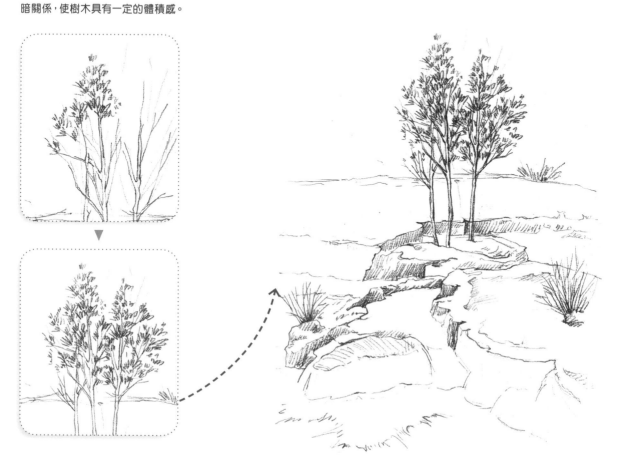

7.流動水流的表現

用畫流動溪水的線條來表現溢出水池的流水質感。

以不規則的環繞排列方式,發散性的表現底部散開的流水,畫出水的流動效果。

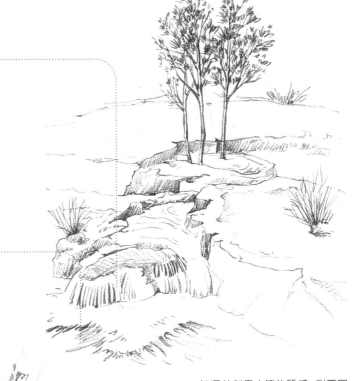

加深並刻畫水流的質感。對不同部分的水流狀態進行表現。

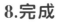

8.完成

完成各物體的質感表現。適當地強調物體間相連的部分,以加強各物體的空間感。

5.6 公園小景

在速寫較大的空間場景時，需要掌控畫面的大感覺，在透視原理的基礎上表現出物體的空間感。通過本案例可學習到如何處理畫面的遠近虛實，讓公園看起來更加寬廣。

觀察畫面可清楚發現近處①和遠處②的遠近虛實關係。在速寫中常通過深淺和細節的多寡來表現整體的遠近虛實。深淺和細節多寡的對比越大，空間感就越強。

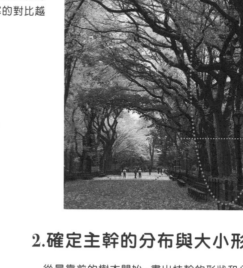

1.把握畫面的透視結構

在確定基本透視後，畫出主要樹幹的位置、大小。

2.確定主幹的分布與大小形態

從最靠前的樹木開始，畫出枝幹的形狀和分布。靠後的樹木直接用線條表示出位置和高度，以表現出虛實效果。

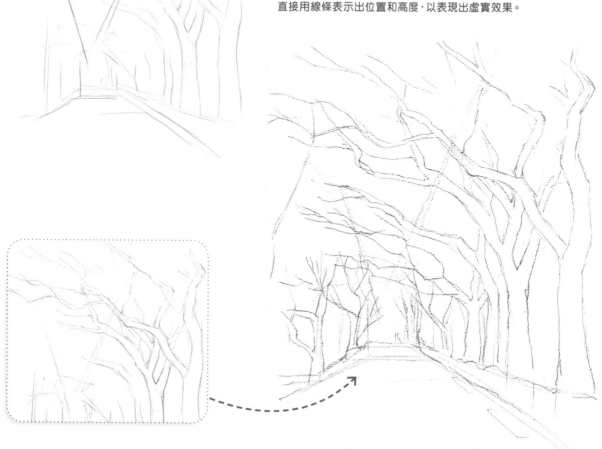

3.強調近處的質感

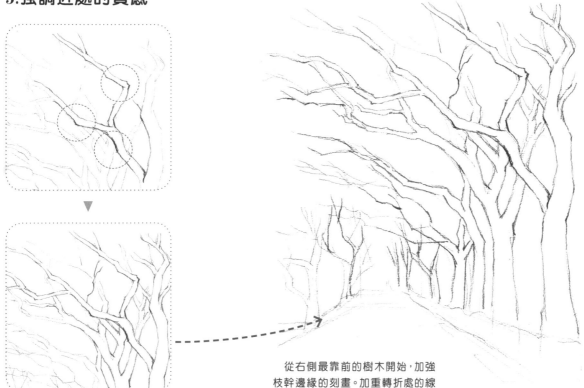

從右側最靠前的樹木開始,加強
枝幹邊緣的刻畫。加重轉折處的線
條,並注意枝幹間的遮擋關係。

4.拉大空間的遠近虛實

　　加深完樹木的輪廓後,勾畫出道路兩旁的長凳和
鐵柵欄,要注意近大遠小的透視關係。

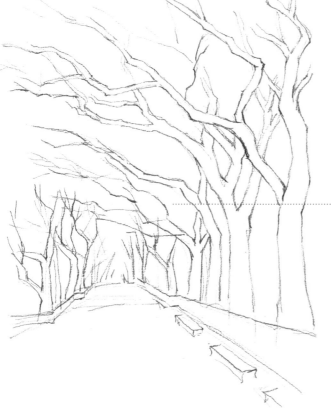

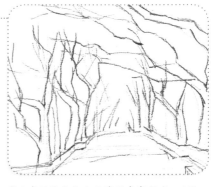

對比畫面後方左右兩邊的虛實程度,以統一
空間感。

5.添加近處的細節

　　為鐵柵欄添加透視細節，並在幾棵靠前的樹幹上添加紋理細節，以調整畫面的近實遠虛效果。

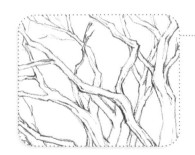

用線條的輕重變化來加強枝幹間的空間關係，越靠前的輪廓線越重。

6.用明暗色調畫出樹木的體積感

　　從最近處的樹木開始上色。在樹木的右側畫出傾斜的短排線，要控制好排線的力度，近處的色調稍微重一些。

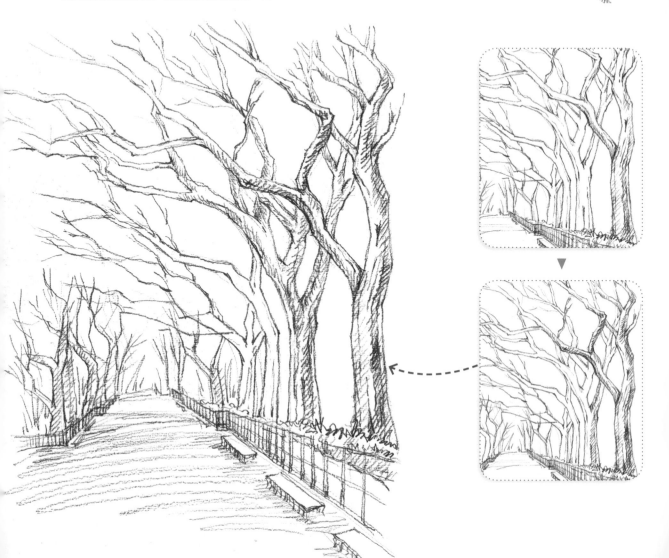

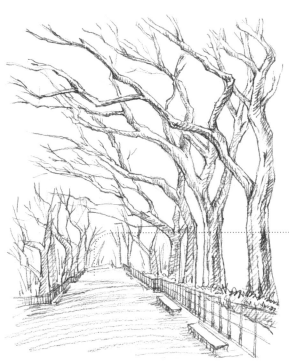

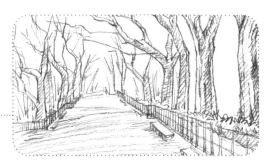

7.用色調的深淺來強化空間感

繼續用排線給畫面上色。畫出色調上近深遠淺的變化，讓畫面的遠近虛實感更加強烈。

留出遠處地面上照到光線的亮部，讓畫面具有透氣感。

8.完成

觀察整體、調整畫面，給樹木添加適量的枝幹。虛實結合以得到近實遠虛的效果。

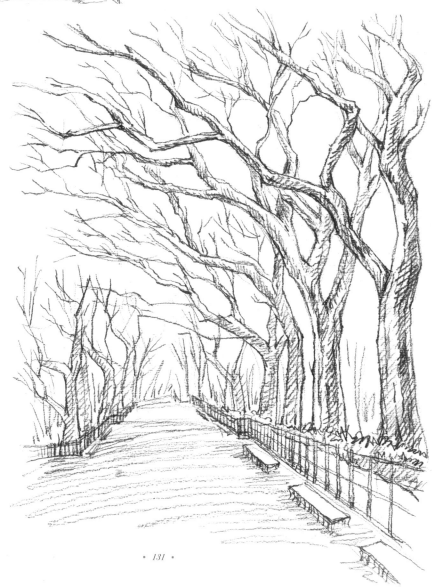

5.7 寧靜的海港

在畫運河水面時，要更加強調光感的表現。通過案例將學習到運用反襯手法做出強烈的明暗對比，讓寧靜的海港更加波光粼粼。

比較畫面中海面、船隻和建築物的明暗關係：海面與建築物①和海面與船隻②形成的對比。加強物體間的空間關係，以強化海面的質感。

1.概括各物體的分布

將遠處海岸上的建築物概括為三角形，並明確出船隻的位置和桅桿的高度。

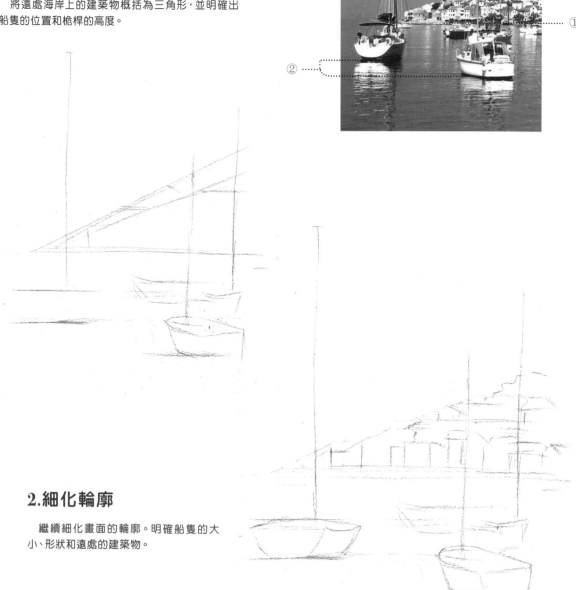

2.細化輪廓

繼續細化畫面的輪廓。明確船隻的大小、形狀和遠處的建築物。

3.加強輪廓

　　從左開始畫出遠處的建築物，用畫矩形的方式概括出建築物的形狀，並加強船隻的形狀和輪廓。

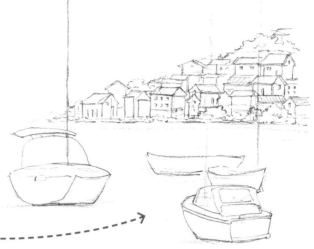

4.刻畫細節

　　強化船隻細節，讓畫面的主次更明確。

弄清楚船隻的結構，並在結構上添加細節。

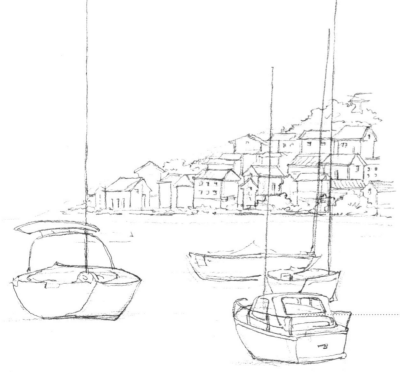

5.簡單塗出畫面的暗部

畫出桅桿上的細節。因為是左側受光，所以要給
船隻右側的暗面上色，並加強桅桿的右側邊緣。

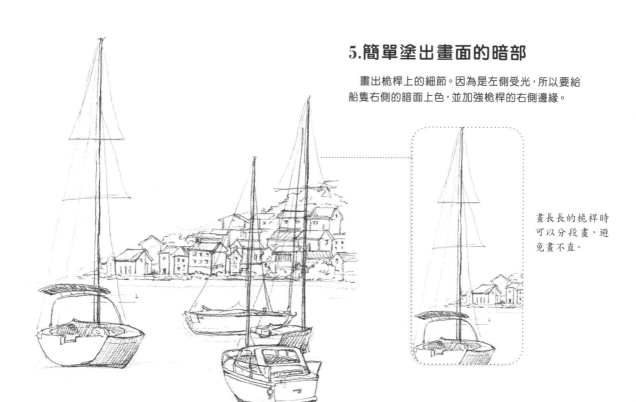

畫長長的桅桿時
可以分段畫，避
免畫不直。

6.加強地平線

以橫向排線的方式用短線，從海面與
地面的交界處開始上色，強調交界處，
讓海面與地面的建築形成對比。

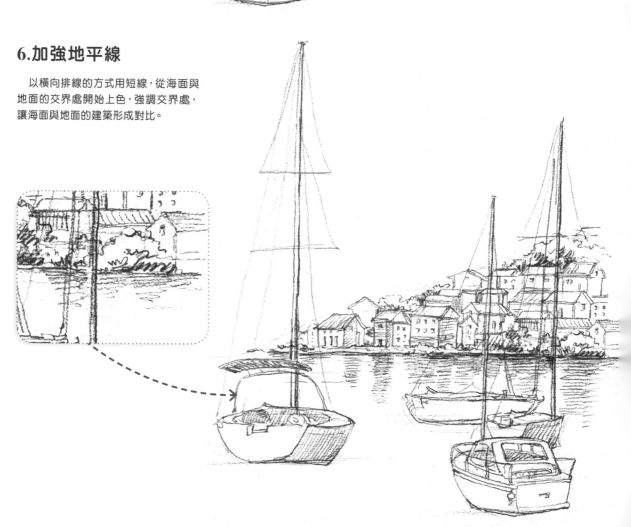

7.加強船隻與海面的對比

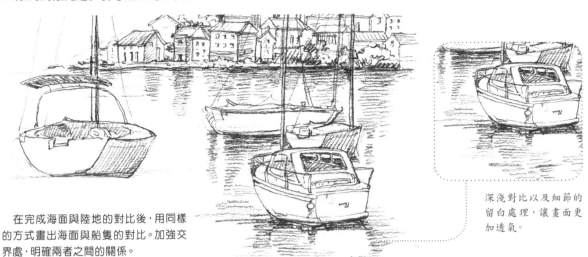

在完成海面與陸地的對比後,用同樣的方式畫出海面與船隻的對比。加強交界處,明確兩者之間的關係。

深淺對比以及細節的留白處理,讓畫面更加透氣。

8.完成

觀察整體畫面的明暗,適當調整後,讓深色的海面投影反襯出陸地和船隻,以突顯畫面效果。

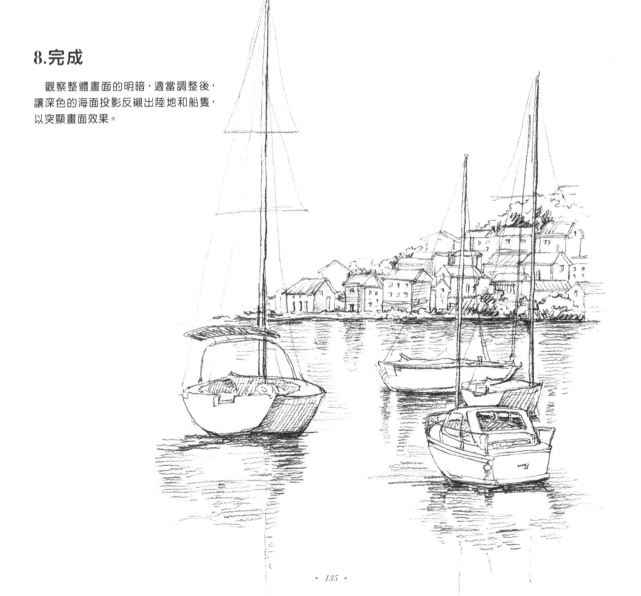

除了不同固有色的物體組合外，還有整體固有色為深色的組合，如果將所有的固有色全都
表現出來，會使調子過多。本案例將通過畫製苗寨來學習深色建築群的處理方法。

觀察畫面中的苗寨建築，都是
相同的固有色。繪製時，以②為中
心，減淡與①、③處相鄰的建築
物的固有色，以加強對比。虛化①
、③處兩側的建築物色調。

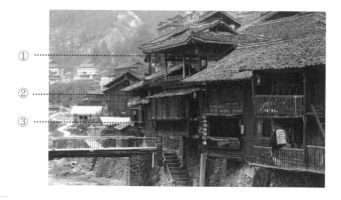

①
②
③

1.概括建築物的輪廓

很難將錯落排列的苗寨整個分置在一個透視結
構中，因此會用不同的形狀來概括。

2.分清楚各個建築物的輪廓

細化各棟建築物的分布，畫出房頂
和梁柱。

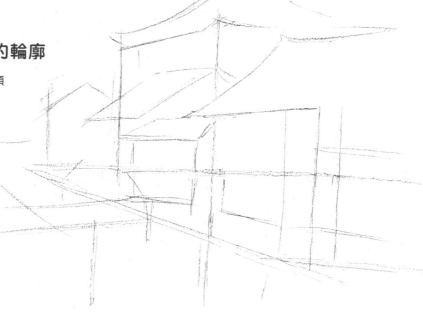

3.強調屋頂的輪廓

從中間的建築物的房頂開始,加重線條的刻畫,淡化輔助線,讓建築物的輪廓更加明確。

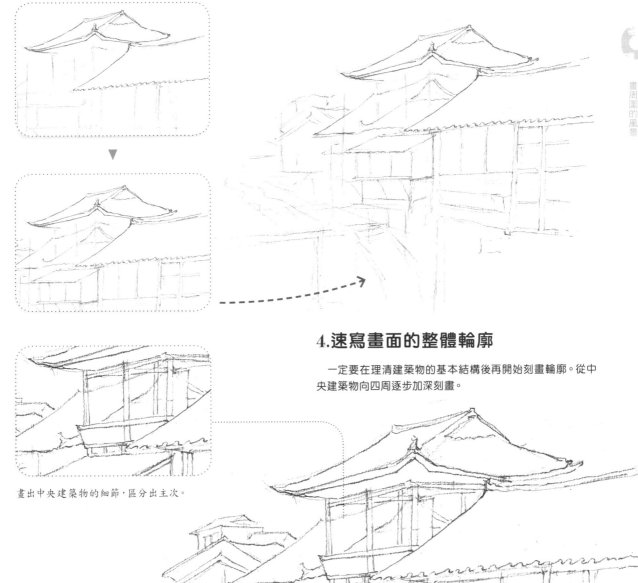

4.速寫畫面的整體輪廓

一定要在理清建築物的基本結構後再開始刻畫輪廓。從中央建築物向四周逐步加深刻畫。

畫出中央建築物的細節,區分出主次。

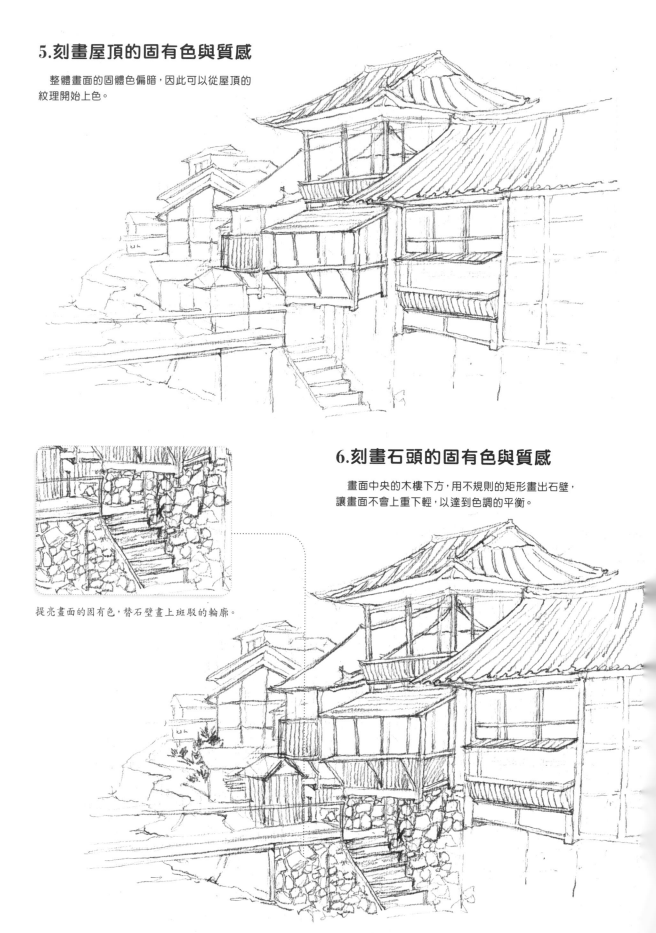

5.刻畫屋頂的固有色與質感

整體畫面的固體色偏暗,因此可以從屋頂的紋理開始上色。

6.刻畫石頭的固有色與質感

畫面中央的木樓下方,用不規則的矩形畫出石壁,讓畫面不會上重下輕,以達到色調的平衡。

提亮畫面的固有色,替石壁畫上斑駁的輪廓。

7.區分深色固有色

替中央的建築物塗上固有色調。給建築物的木牆上色時,畫排線的方法與畫屋頂、石壁時不同,這樣才能將它們區分出來。

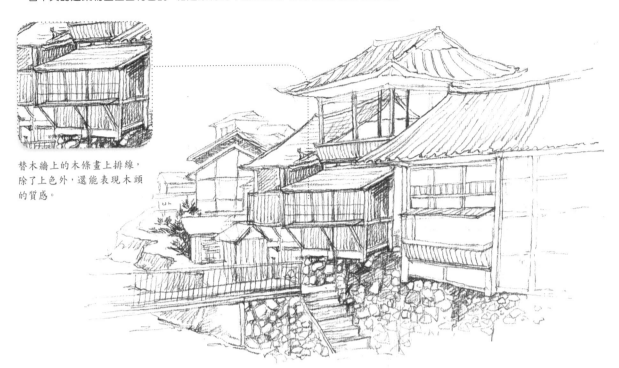

替木牆上的木條畫上排線,
除了上色外,還能表現木頭
的質感。

8.完成

加重屋頂、石頭與建築物的縫隙。
加強三者的固有色與空間關係。

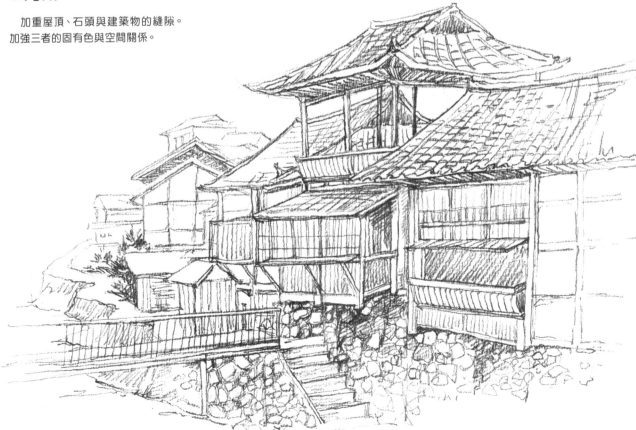

河岸一隅

把握畫面整體的遠近關係，對植物、水面和石橋的質感進行細化，並用反襯手法凸顯出河面與船隻。

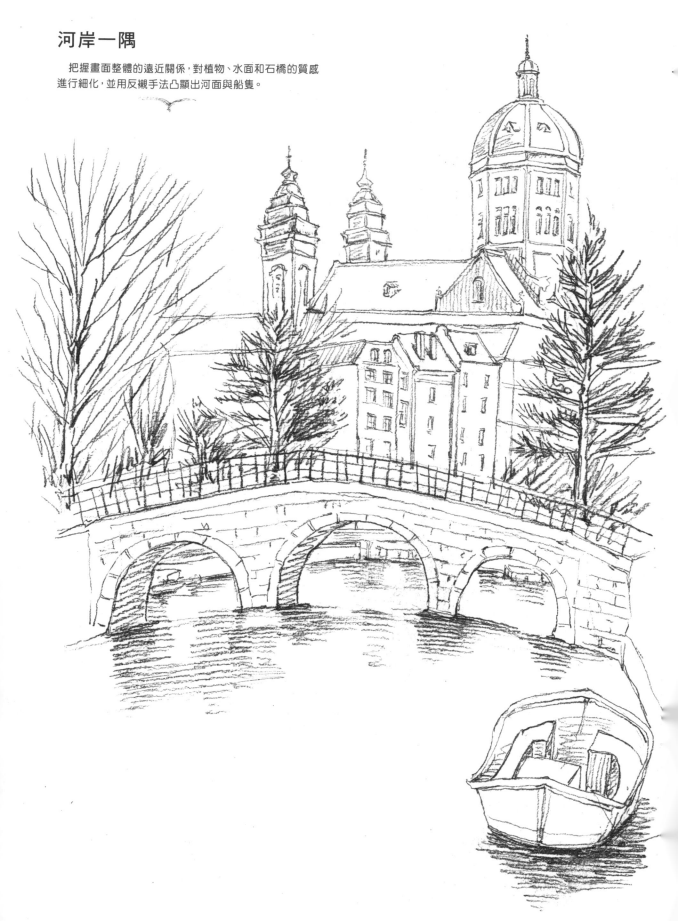

Q&A 新手問答

Q：看到一個物體時，該如何下筆？

A： 從任何一點下筆都可以。任何一點都是觀察的起點，但也可以尋找一些繪製規律，如從主體物或是從最靠前的物體開始下筆。

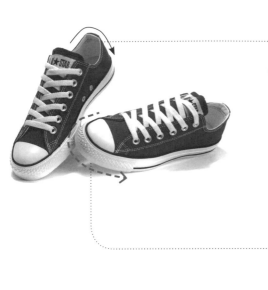

畫靜物組合時可以先任選一個開始繪畫，但最好還是先從主體物開始，以便更好地掌握整體效果。

畫有層疊關係的靜物時，最好從靠前的物體開始，避免出現前後線條相互遮擋的情況。

Q：複雜物體怎麼下筆？

A： 如果覺得物品很複雜，那是因為我們觀察到很多細節了。畫的時候可以先忽略掉一些細節，從外輪廓開始畫，完成後再添加細節。另外，還可以利用第 2 章所提到的簡化方法，進行簡化、概括處理。

用線條來表現毛髮其實是以自己的理解方式畫出來的，並沒有仔細地觀察過輪廓與細節。

畫外輪廓：

先畫出毛髮的外輪廓，然後在輪廓內添加少量的條紋筆觸，表現出麻繩的質感。

概括簡化：

按照第 2 章的方法，對木馬背上的毛髮形狀進行簡化。

Q：是追求形準，還是線條美？

A： 當然是線條美囉！當你展示給他人觀看你所描繪的物品時，別人並不會知道該物品的實際樣貌，但一定看得出你畫的線條是否漂亮。重複過多的線條會給人不肯定、不自信的感覺，流暢的線條則會給人自信的感覺。

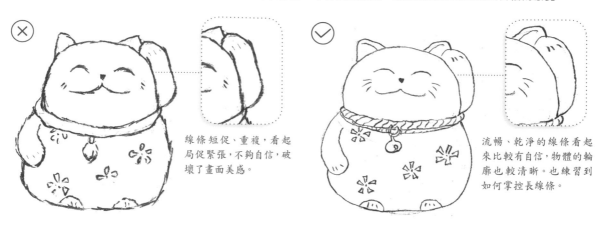

線條短促、重複，看起來局促緊張，不夠自信，破壞了畫面美感。

流暢、乾淨的線條看起來比較有自信，物體的輪廓也較清晰。也練習到如何掌控長線條。

Q：輪廓線畫錯了怎麼辦？

A： 速寫是一個逐步練習的過程，過程中是允許出現錯誤的。如果出現一點差錯就用橡皮反覆擦拭，這會減慢繪畫的速度，也失去速寫練習的意義。所以，畫錯了也沒關係，多練習幾次就能越畫越準確了。

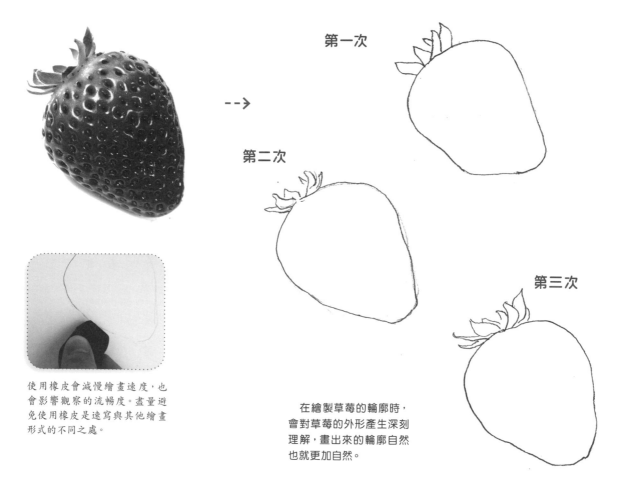

第一次

- - →

第二次

第三次

使用橡皮會減慢繪畫速度，也會影響觀察的流暢度。盡量避免使用橡皮是速寫與其他繪畫形式的不同之處。

在繪製草莓的輪廓時，會對草莓的外形產生深刻理解，畫出來的輪廓自然也就更加自然。

Q：為什麼畫面總是很平，沒有範例的線條好看？

A： 範例中的物體其線條都有一定的輕重變化，如果剛開始力度掌握不好時，可以先輕輕勾畫輪廓，再按照下面兩種方法對線條進行加重、加粗，讓線條更好看更有空間感。

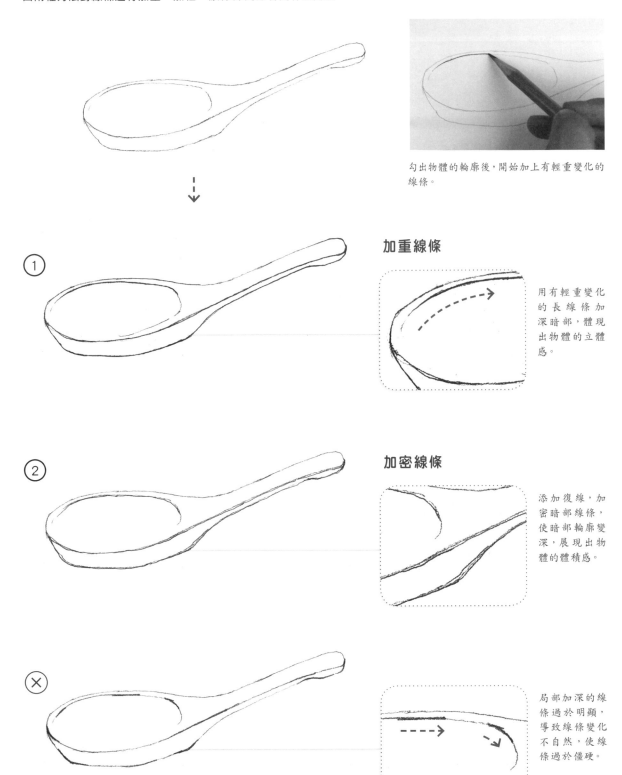

勾出物體的輪廓後，開始加上有輕重變化的線條。

加重線條

① 用有輕重變化的長線條加深暗部，體現出物體的立體感。

加密線條

② 添加復線，加密暗部線條，使暗部輪廓變深，展現出物體的體積感。

⊗ 局部加深的線條過於明顯，導致線條變化不自然，使線條過於僵硬。

Q：速寫中一定要畫出物體的明暗嗎？

A：不一定。物體的輪廓和明暗都是速寫的一部分，只需對物體的輪廓和明暗進行分階段的描繪和觀察。通過不斷地練習來加深對輪廓、細節和明暗的認識及感受，更好地表現出物體的質感、光影和體積感就可以了。

添加明暗　　　　　　　　　　　　　　　　　　　　**只畫輪廓線**

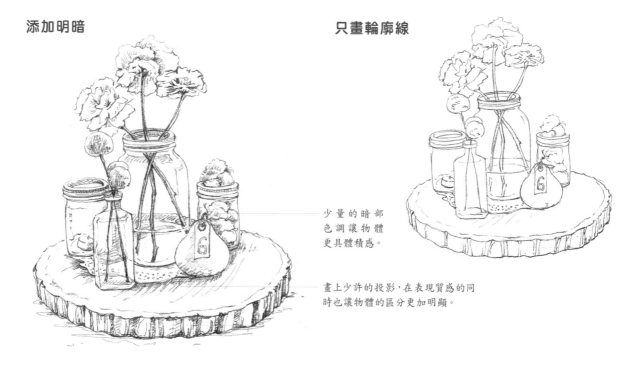

少量的暗部
色調讓物體
更具體積感。

畫上少許的投影，在表現質感的同
時也讓物體的區分更加明顯。

Q：速寫中的排線容易出現哪些失誤？

A：在色調、明暗的排線中，要先統一光線方向，以避免畫面的明暗出現混亂；其次是要用色調來區分物體的固有色和明暗，要敢於用排線。另外，還需要控制好排線的輕重差異，以避免排線色調「網格化」。

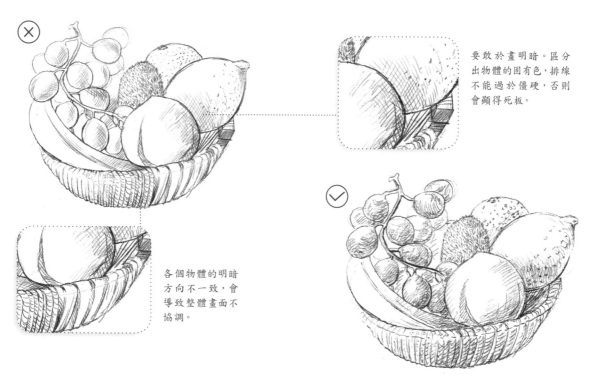

要敢於畫明暗。區分
出物體的固有色，排線
不能過於僵硬，否則
會顯得死板。

各個物體的明暗
方向不一致，會
導致整體畫面不
協調。